St. Nicolai in Lemgo

Die evangelisch-lutherische St. Nicolai-Kirche in Lemgo

von Ulrich Schäfer

Die St. Nicolai-Kirche in Lemgo ist die Hauptkirche der Stadt. Mit ihren zwei Türmen ragt sie heraus, ihre Lage auf einem Platz beim Rathaus kennzeichnet ihre Bedeutung. Dieser Platz war bis 1832 der Friedhof der Gemeinde und ist bis heute vollständig in ihrem Besitz, auch wenn die rückwärtigen Anbauten der Häuser an der Mittelstraße anderes vermuten lassen.

Der nördliche der beiden Türme gehört der Stadt, eine uralte Tradition, die bis heute ihre Gültigkeit hat. Die unterschiedlichen Besitzer bewirkten allerdings kaum Unterschiede in der Gestaltung, von den Turmhelmen einmal abgesehen: Der städtische Turm hat eine barocke Haube mit einer Laterne obenauf, während der Turm der Kirchengemeinde eine sehr steile, in sich gedrehte Spitze von enormer Höhe aufweist.

Im Folgenden soll die Geschichte der Stadt und ihrer Hauptkirche erzählt werden. Das Gebäude wird von außen unter die Lupe genommen und in seinem städtischen Zusammenhang beschrieben. Dabei wird über die Spuren seiner mehr als 800-jährigen Geschichte zu berichten sein.

Ein zweiter intensiver Blick gilt dem Inneren der Kirche: Auch hier deutet die abwechslungsreiche Architektur auf eine interessante Baugeschichte hin, die nach der Betrachtung der Befunde am Äußeren und im Inneren in einem kleinen Exkurs zusammengefasst werden soll.

Die außergewöhnlich reiche Ausstattung ist Thema eines Rundgangs, der am Haupteingang im Südturm beginnt und endet. Einige Kunstwerke in der Kirche stammen noch aus der Zeit vor der Reformation. Bei der Entschlüsselung der Inhalte der Kunstwerke des 16. und 17. Jahrhunderts zeigt sich eine spezifisch lutherische Bilderwelt. Bis in unsere Zeit haben Künstler die Ausstattung der Kirche bereichert.

Die frühe Geschichte Lemgos
und seiner Hauptkirche

Edelherr Bernhard II. zur Lippe hat die Stadt Lemgo um 1190 gegründet. Wie bei vielen anderen Städten der Zeit um 1200 besteht das Straßensystem aus drei parallel verlaufenden Straßen: Echternstraße, Mittelstraße und Rampendal/Papenstraße. Die Querstraßen sind unbedeutender, es gibt nur einen durchgehenden Straßenzug im Verlauf Breite Straße – Kramerstraße – Haferstraße und Neue Torstraße. Zur Zeit der Stadtgründung hatte die Pfarrkirche St. Johann an ihrem damaligen Platz am Stumpfen Turm schon lange bestanden. Archäologische Untersuchungen lassen ihre Gründung um 780 wahrscheinlich erscheinen. Sie lag außerhalb der frisch gegründeten Stadt und zählte die Siedlungen der Umgebung zu ihrem Sprengel.

Der Bau der Pfarrkirche St. Nicolai mag gerade vollendet gewesen sein, als der Sohn des Stadtgründers, der Paderborner Bischof Bernhard zur Lippe (1228–1247), Lemgo zum Sitz eines Archidiakonats bestimmte, dem im späten Mittelalter die Pfarreien einer weiteren Umgebung angehörten. 1245 bekam die Siedlung die Rechte einer Stadt bestätigt, schon vor 1265 wurde die Neustadt südlich der Altstadt um die Pfarrkirche St. Marien gegründet.

Im späten Mittelalter und in der frühen Neuzeit erlangte die Stadt Wohlstand und Bedeutung. Aus den Quellen wissen wir von acht Nebenaltären um 1500. Altarstiftungen erforderten einen hohen Einsatz an Geld und Vermögen, weil allein aus den Erträgen des gestifteten Kapitals das Gehalt des den Altardienst versehenden Geistlichen bezahlt werden musste. Die eigentliche Stiftung sollte nicht angegriffen werden und ewig wirksam bleiben.

Bereits in den 1520er Jahren wandten sich die Lemgoer der Reformation zu. Als der seit 1587 in Schloss Brake – also in der unmittelbaren Nachbarschaft – residierende Landesherr Graf Simon VI. zur Lippe 1600 eine calvinistische Kirchenordnung erlassen hatte, konnten sich die Lemgoer Kirchengemeinden nach langen Auseinandersetzungen 1617 aber in ihrem lutherischen Bekenntnis behaupten.

Eine Annäherung von Außen und ein Gang um die Kirche

Die beiden Türme mit den so ungleichen, hohen Helmen sind von vielen Punkten in der Stadt aus zu sehen. Eine schöne Perspektive bietet der Blick vom Waisenhausplatz mit dem Giebel des Ballhauses und dem First des Zeughauses vor den Türmen (Titelbild). Von hier aus über die Papenstraße auf die Kirche zugehend erreichen wir hinter dem Zeughaus eine Platzsituation, die 2010 nach einem Architektenwettbewerb komplett neu gestaltet wurde. Die Kirche tritt aus der Häuserflucht zurück und lässt Raum zwischen ihren Außenwänden und der Straße. Trotzdem bleibt sie so eng in die Stadt eingebunden, dass Fotografen aus jedem Blickwinkel große Probleme haben, das Gebäude vollständig zu erfassen.

Vom Markt aus über die Gasse zwischen Rathaus und Zeughaus gehend, erreichen wir die Westfassade der Kirche. Der Blick muss weit nach oben wandern, um die Turmhelme zu erfassen: den städtischen mit seinen drei »Zwiebelturm«-Ausbuchtungen und den südlichen der Kirchengemeinde mit seiner in sich um 45 Grad gegen den Uhrzeigersinn verdrehten, achtseitigen Haube. Unterhalb der Helme und Traufen aber sind die Lage und Gestaltung der Fenster sowie die durch schmale Gesimse am Außenbau markierten Geschosse sehr ähnlich.

Die Außenwände der Kirche sind heute mit einer hellgelben Schlämme bedeckt, unter der in den meisten Bereichen die feine Plastizität von Bruchsteinmauerwerk zu erahnen ist. Den blanken Stein zeigen die Werksteinbereiche. Das sind die sorgfältig behauenen Ecksteine der Türme, Sockel- und Gesimsprofile, Fenster- und Portalgewände, Maßwerke, Schmuckfriese, Ortgänge und Fialen.

Das Westportal hat ein in fünf Stufen trichterförmig enger werdendes Gewände, in das auf beiden Seiten je drei Säulen mit frühgotischen Knospenkapitellen eingestellt sind. Bis zur Höhe der Kämpferplatten – hier wurde das Lehrgerüst zum Mauern der Bögen aufgelegt – ist das Portal von steinsichtigen Werksteinquadern flankiert, an die sich jeweils außen leicht vorspringende steinsichtige Lisenen – senkrechte Betonungen – anschließen. Das in Relief ausgeführte Bogenfeld

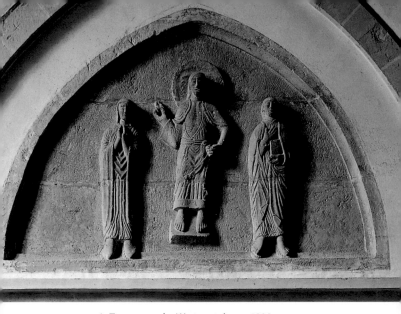

▲ *Tympanon des Westportals, um 1230,*
heute im südlichen Seitenschiff

oberhalb des zweiflügeligen Portals befindet sich heute innen. Knapp oberhalb des Scheitelpunkts der Archivolten – des Bogenlaufs – befindet sich die Sohlbank einer spitzbogigen Nische, die in zwei Etagen jeweils fünf Fenstern Raum gibt: eine ungewöhnliche Fensteranordnung, die für viel Licht im Inneren sorgt. Die steinsichtigen Konsolen zu Seiten der Archivolten künden von verlorenen Figuren.

Zwischen dem Rathaus und der Westfassade der Kirche befindet sich der Stein des Anstoßes, ein Gedenkstein für Maria Rampendahl († 1705), den die Lemgoer Künstlerin Ursula Ertz 1994 geschaffen hat. Maria Rampendahl war 1681 der Hexerei angeklagt. Trotz Folter konnte sie nicht zu dem üblichen formelhaften Geständnis eines Bündnisses mit dem Teufel gezwungen werden. Ihr Prozess war der letzte in den Zeiten der Hexenverfolgung, der in Lemgo über 200 Frauen und Männer zum Opfer gefallen waren (vgl. Kasten S. 14).

Basilika und Hallenkirche

Der Begriff »Basilika« hat verschiedene Bedeutungen. Hier interessiert die in der Architekturgeschichte gebrauchte Definition. Sie betrifft den Querschnitt mehrschiffiger Kirchen. Die meisten Kirchen des Mittelalters haben drei Schiffe, die durch Stützenreihen mit tragenden Bögen – »Arkaden« – voneinander getrennt sind. Der basilikale Querschnitt hat ein hohes Mittelschiff zwischen deutlich niedrigeren Seitenschiffen. Die von den Arkadenbögen getragenen Wände des Mittelschiffs ragen so weit über die Pultdächer der Seitenschiffe hervor, dass Fenster zur Beleuchtung der Mitte ausgespart werden können. Ein Sonderfall ist das »gebundene System«. Hier ist zwischen den Pfeilern der Mittelschiffs- gewölbe jeweils eine zusätzliche Stütze für die Seitenschiffe eingefügt. Die Seitenschiffe haben also doppelt so viele Gewölbe und sind wegen der meist zum Quadrat tendierenden Proportionen deutlich schmaler. Die quer zur Längsachse durch Pfeilerstellungen und Gewölbe zusam- mengefassten Raumeinheiten sind die »Joche«. Der Anzahl der Mittel- schiffsjoche entspricht beim gebundenen System die doppelte Zahl in den Seitenschiffen. Bezogen auf den Ansatz der Gewölbe sind bei der Hallenkirche alle drei Schiffe gleich hoch. Die Beleuchtung erfolgt hier nur über die Fenster in den Seitenschiffswänden. Hallenkirchen sind häufig in Westfalen-Lippe, vielfach sind sie – mit weiteren Merkmalen wie z. B. den Domikalgewölben und einer großen Ausdehnung in der Breite – als regionale Eigenart beschrieben worden. Die verschiedenen Gewölbe der St. Nicolai-Kirche sind fast alle Domikalgewölbe. Hier liegt die Mitte des Gewölbes deutlich höher als die Scheitel der Bögen zwi- schen den Pfeilern. In der Gotik waren Gewölbe mit horizontalen Schei- tellinien zwischen den Bogenscheiteln und dem Schlussstein üblich. Ein solches gibt es in St. Nicolai in dem an den Turm anschließenden Halb- joch des nördlichen Seitenschiffs. Die Gewölbe der westfälischen Hal- lenkirchen erlauben weite Pfeilerstellungen. Hier sind Durchblicke mög- lich, die Mittel- und Seitenschiffe, Lang- und Querhaus als einen großen Raum erleben lassen. Andererseits bewirkt die starke Überhöhung – die Höhe zwischen Gewölbemitte und Kämpfer ist häufig größer als die Länge der Pfeiler – eine starke Akzentuierung der Raumteile.

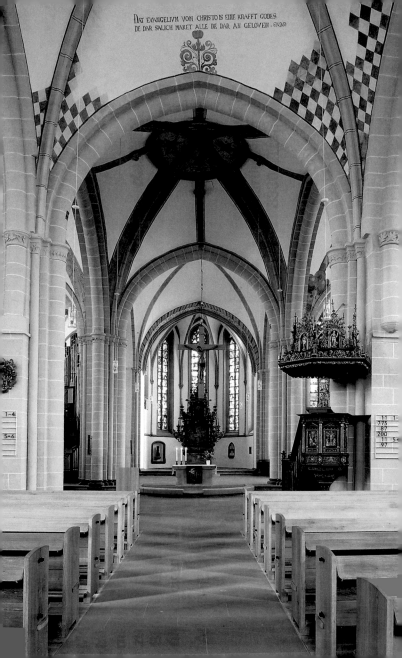

Beim Gang um die Kirche nach Norden fortschreitend kommen wir auf einen Platz, der nördlich durch die Rückseiten der Häuser an der Mittelstraße begrenzt wird. Ein Blick auf die Nordwand der Kirche erweist den deutlichen Vorsprung des Langhauses gegenüber dem Nordturm, die Ecke ist durch einen schräg gestellten Strebepfeiler deutlich markiert. Die Langhauswand ist oberhalb eines schmalen Gesimsbands mit fünf Giebeln abgeschlossen. Die Giebel sind in der Dachlandschaft mit ihren südlichen Gegenübern durch quer zur Längserstreckung der Kirche verlaufende Firste verbunden, die Eindeckung besteht aus einer Folge quer stehender Satteldächer.

Ein Strebepfeiler nahe der Mitte des westlichen Wandfelds der nördlichen Außenwand wirkt befremdlich, denn im weiteren Verlauf nach Osten ist diese Wand offenbar stark genug, den Schub der Gewölbe nach außen aufzunehmen. Die Anordnung der Fenster und ihre Gestaltung ist unregelmäßig. Rechts neben dem genannten Strebepfeiler gibt es ein sehr schlankes zweibahniges Spitzbogenfenster, das Fenster links daneben hat die doppelte Breite und vier Bahnen.

Die Wandfläche unterhalb des mittleren Giebels springt etwas zurück und wird links durch einen Strebepfeiler begrenzt. Das tiefe Gewände des rechts von der Mitte dieses Wandabschnitts angelegten »Brautportals« ist von einer vorspringenden Werksteinfläche umgeben, die durch ein Kämpfergesims, darauf aufstehende seitliche Säulchen, einen abschließenden Bogenfries und Blendmaßwerk links dekoriert ist. Die Profile in den Stufen des Gewändes sind in fein gearbeitetem Relief mit Blattranken, Schachbrett- und Zickzackmustern überzogen, die Dekoration setzt sich oberhalb der Kapitelle in den Archivolten fort. Das Bogenfeld öffnet sich zu einem Kleeblattbogen. Das Spitzbogenfenster oberhalb des Portals sitzt in der Mitte dieser Wandfläche und ist mit Säulchen im Gewände ausgestattet. Ein Kleeblattbogenfries unterhalb des Simsprofils zwischen Wand und Giebel ist eine Besonderheit dieses Abschnitts. Die spitzbogige Nische rechts neben dem Brautportal mag den Zugang zu einem nicht mehr vorhandenen Nebenraum markieren.

Der östlich anschließende Wandabschnitt ist durch Strebepfeiler begrenzt, von denen der östliche schräg gestellt ist: Hier war also eine Gebäudeecke geplant, wie sie bei dem wiederum östlich anschließen-

den Abschnitt tatsächlich ausgeführt ist. Fenster in zwei Ebenen mit einem Gesims dazwischen deuten auf Zweigeschossigkeit hin. Nach Osten um die Kirche herumgehend bemerken wir den problematischen spitzwinkligen Anschluss zwischen dem vieleckigen Chorschluss und dem rechteckigen Gebäudeteil: ein weiteres Argument, diesen für einen später hinzugefügten Anbau zu halten.

Die südlich an das Chorpolygon anschließende Gebäudeecke zeigt, wie es auch im Norden geplant war: Der schräg stehende Strebepfeiler markiert die Ecke. Besonders prächtig ist das Maßwerk des östlichen Fensters in der südlichen Längswand. Oberhalb der langen fünf Bahnen – ausgebildet wie zwei zweibahnige Fenster, die eine schmale Lanzette rahmen – befindet sich eine formenreiche Rosette. Sechs zweibahnige Fenster sind im Kreis um ein gemeinsames Zentrum angeordnet. Wo sie einander im Zentrum durchdringen, formen sie einen Davidstern mit eingeschriebenem Sechspass. Zwei ähnliche Fenster gibt es an der Herforder Münsterkirche.

Die Südwand der Kirche bietet ein ähnliches Bild wie die Nordwand. Kein Wandfeld gleicht dem benachbarten. Die jeweils westlichen – an die Türme angrenzenden – sind mit nach Westen aus der Mitte verschobenen Strebepfeilern versehen. Auch an der Südwand springt der Wandabschnitt mit dem Portal ein wenig aus der Flucht zurück. Das Fenstergewände ist hier recht aufwendig und wie bei dem nördlichen Pendant mit einem Kleeblattbogenfries versehen. Die gestuften Blendbögen am Giebel betonen diesen Bereich.

Die Architektur im Inneren

Die Kirche wird heute durch ein kleines Portal im südlichen der beiden Türme betreten. Wer eintritt, findet sich in einem im Vergleich zu den anderen Teilen der Kirche niedrigen Bereich. Aus diesem gelangen die Besucher in einen hohen, weiten Raum, der von einem Domikalgewölbe überspannt wird. Dieses Gewölbe tragen vier Haupttrippen, die von den Ecken aus aufsteigend im Schlussstein zusammentreffen. Vier Nebenrippen treffen auf den Schlussring, der – wie die Rippen gestaltet – einen Kreis um den Schlussstein beschreibt.

Weiter nach Norden blickend, sehen wir einen architektonisch mit dem Eingangsbereich übereinstimmenden Raum. Dessen starke Stützen – sie haben immerhin jeweils einen Turm mit zu tragen – stehen in der Mitte zwischen der Westwand und den östlich anschließenden Mittelschiffspfeilern.

Der Blick nach Osten durch das Mittelschiff zeigt zwei weitere überhöhte Gewölbe mit Rippen. Das zweite ist ebenfalls mit Nebenrippen und einem Schlussring ausgestattet. Östlich schließt ein Gratgewölbe an. Im südlichen Seitenschiff gibt es östlich an den niedrigen Turmraum anschließend drei rippenlose Gewölbe. Beim nördlichen Seitenschiff schließt an den Raum unter dem Nordturm ein querrechteckiges Kreuzrippengewölbe wie aus dem Lehrbuch für Kathedralbaumeister an: Das Gewölbe ist recht flach, der Schlussstein hat die gleiche Höhe wie die Bogenscheitel. Das östlich anschließende Kreuzrippengewölbe ist wie fast alle anderen in der St. Nicolai-Kirche überhöht.

Östlich anschließend finden wir eine leicht nach innen verspringende Außenwand mit einem Portal vor. Das Gewölbe über diesem Joch hat Grate, die zur überhöhten Mitte hin in der sphärischen Fläche verlaufen. Den Versprung der Außenwand und ein ähnliches Gewölbe zeigt auch das Gegenüber im Süden.

Baugeschichte

Die außen und innen beschriebenen Befunde können durch die Baugeschichte erklärt werden, wie sie durch Otto Gaul und Ulf Dietrich Korn beschrieben ist. Die Kirche ist zu Beginn des 13. Jahrhunderts als Basilika im gebundenen System mit Querhaus erbaut worden. Höhe, Breite und Länge der Seitenschiffsjoche können wir an den Räumen unter den Türmen messen. Sie waren so schmal, dass die heute leicht eingezogenen Querhauswände deutlich hervortraten.

In zwei Abschnitten zu Ende des 13. Jahrhunderts und um 1300 erfolgte der Umbau zur Hallenkirche. Hierzu wurden die Außenwände der Seitenschiffe abgebrochen und weiter außen neu errichtet. Die Kreuzgratgewölbe im südlichen Seitenschiff zeigen deutliche Unsicherheiten. Für das nördliche heuerten die Lemgoer auswärtige

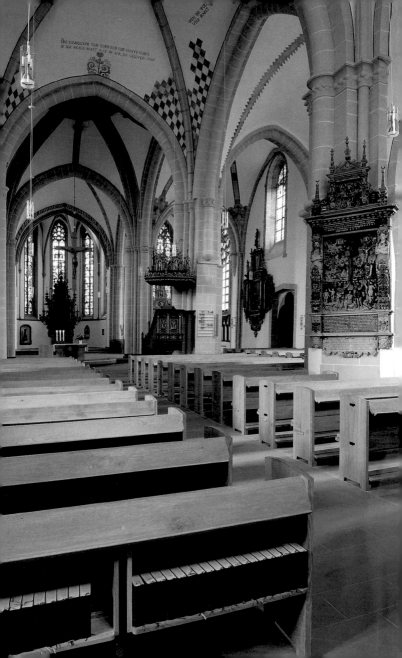

Bauleute an, die den Bau gotischer Kreuzrippengewölbe sicher beherrschten.

Den ursprünglich geraden Chorschluss ersetzt ein um 1310 bis 1330 angebautes Chorpolygon. Die Nebenchöre in den Winkeln zwischen Querhaus und Chor sind in der Mitte des 14. Jahrhunderts angebaut worden, zuerst der nördliche und bald darauf der südliche. Der um 1365 bis 1375 erfolgte Anbau der Sakristei und der Kapelle darüber sollte vermutlich mit der Erweiterung des Chors um ein Joch nach Osten einhergehen, wodurch der spitzwinklige Anschluss an das Chorpolygon vermieden worden wäre. Die Giebel wurden 1470 erneuert. Steinfarbene Einsprengsel in den gelben Flächen zeigen Elemente der alten Giebel, die bei den erneuerten wieder verwendet worden sind. Den nördlichen Turmhelm errichtete 1569 möglicherweise der Lemgoer Zimmermeister Cort Stockebrant, der südliche stammt von 1663.

Angesichts der vielen Umbauten verwundern die vielen Unregelmäßigkeiten nicht. Erstaunlich ist vielmehr, wie viel von der ab ca. 1200 gebauten Basilika in der heutigen Kirche erhalten ist: die Türme mit der Westfassade, alle Stützen, die Gewölbe in Mittelschiff, Querhaus und Chor und die Querhausfassaden. Der Kleeblattbogenfries am oberen Abschluss der Querhauswände kann im Dachraum auch bei den Mittelschiffswänden beobachtet werden, die bei der Basilika als Außenwände dekoriert waren.

Die Ausstattung in einem Rundgang

Die reiche Ausstattung der St. Nicolai-Kirche soll in einem Rundgang gewürdigt werden, der am Eingang im südlichen Turm beginnt, im nördlichen Seitenschiff fortgesetzt wird, in den östlichen Bereichen hier und da von einem allzu strengen Kurs abweicht und über das Mittel- und das südliche Seitenschiff zurückführt.

Beim Eintreten stößt man auf Spuren der 2009 abgeschlossenen umfassenden Restaurierungsarbeiten. Die Bauunterhaltung benötigt weiterhin viel Geld, weshalb ein Automat bargeldlose Spenden ermöglicht. Eine Theke am westlichen Ende des Mittelschiffs verbirgt die moderne Licht- und Tonregie, die von hier aus zentral gesteuert wird.

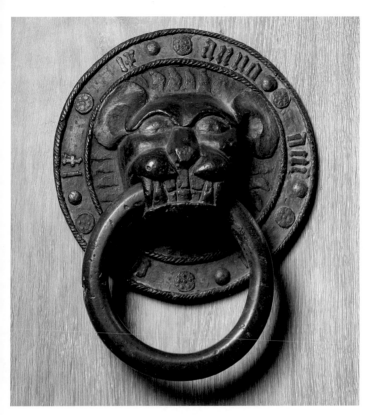

▲ *Löwenkopf-Türzieher, 1469* [1]

Das westliche Domikalgewölbe des Mittelschiffs zwischen den Türmen zeigt in dem Bereich in und um den Schlussring zarte Rankenmalerei aus der Zeit um 1470. Weitere Fragmente belegen, dass die gesamten Gewölbeflächen mit derartigen Ranken überzogen waren.

Der bronzene **Löwenkopf-Türzieher** [1] war ehemals außen am Westportal befestigt. Die Umschrift bringt die Datierung in das Jahr 1469.

Die roten Ziffern verweisen auf den
Grundriss in der Umschlagklappe

Eine steinerne Konsole des 15. Jahrhunderts am nördlichen Zwischenpfeiler deutet auf eine verlorene Figur hin. Deren Standfläche ist als halbes Zwölfeck gegeben und mit einem aufwendigen Profil versehen. Darunter wächst ein Kranz aus buckligem Laubwerk aus einem dämonischen Gesicht mit geöffnetem Maul.

An Andreas Koch, Pfarrer an St. Nicolai von 1647 bis 1665, erinnert eine schwarz glänzende **Granitstele** [**2**]. Er hatte gegen die Maßlosigkeit, den Geiz und die Trunksucht einiger Ratsherren gepredigt und zur Vorsicht bei Prozessen wegen Hexerei gemahnt. Den Stadtoberen unbequem wurde er als Pfarrer abgesetzt, als Hexenmeister angeklagt und am 2. Juni 1666 enthauptet. Der Gedenkstein ist ein Werk des Lemgoer Künstlers Dorsten Diekmann aus dem Jahr 1999.

Sechs Tafelgemälde [**3**] aus der Mitte des 17. Jahrhunderts sind in einer modernen Rahmenkonstruktion zusammengefasst. Als Kniestücke gegeben sind Moses mit den charakteristischen Hörnern und den Gesetzestafeln, Jesus Christus, der Prophet Jesaja, die heiligen Petrus, Paulus und Johannes.

Hexenverfolgung in Lemgo

Schon im 16. Jahrhundert war es zu Hexenprozessen in Lemgo gekommen, die hier eine besondere Dynamik entwickeln konnten, weil die Stadt die Halsgerichtsbarkeit inne hatte. Prozesse wegen Hexerei wurden durch Denunziation ausgelöst. Weil zur Ermittlung die Befragung des oder der Beschuldigten unter Folter eingesetzt wurde, hatten diese keine Chance. So konnten Hexenprozesse benutzt werden, um Widersacher loszuwerden und sich ihre Besitztümer anzuzeignen.

Die vorletzte Prozesswelle dauerte von 1628 bis 1637. Vermutlich war die Besetzung der Stadt durch schwedische Truppen im Verlauf des Dreißigjährigen Kriegs der Grund für das vorläufige Ende der Prozesse. Die letzte Welle währte von 1653 bis 1681. Während dieser Zeit wurden Andreas Koch und weitere fast 130 Menschen wegen Hexerei hingerichtet.

Dorsten Diekmann, Gedenkstein für Andreas Koch, 1999 [**2**] ▶

"GOTT WIRD ENDLICH MEIN HAUPT AUFRICHTEN UND MICH WIEDER ZU EHREN SETZEN"
ANDREAS KOCH, 1647–1665 PFARRER AN ST. NICOLAI

WÄHREND DER ZEIT DER HEXENPROZESSE ERHOB ER SEINE STIMME GEGEN DIE
VERBLENDUNG DER HERRSCHENDEN UND FORDERTE SIE ZU MÄSSIGUNG UND
VORSICHT AUF. DIE SUCHE NACH WAHRHEIT UND GERECHTIGKEIT, DIE
WARNUNG VOR FALSCHER ANKLAGE UND DIE RETTUNG UNSCHULDIGER, DIE
FÜR IHN ZU DEN VORNEHMSTEN AUFGABEN EINES PREDIGERS ZÄHLTEN,
TRUGEN IHM SELBST VERFOLGUNG EIN. ALS "TEUFELSBÜNDNER" VERDÄCHTIGT,
WURDE ER SEINES PFARRAMTES ENTHOBEN, DER HEXEREI ANGEKLAGT UND
AM 2. JUNI 1666, DEM SAMSTAG VOR PFINGSTEN, IM ALTER VON 47 JAHREN
HINGERICHTET.

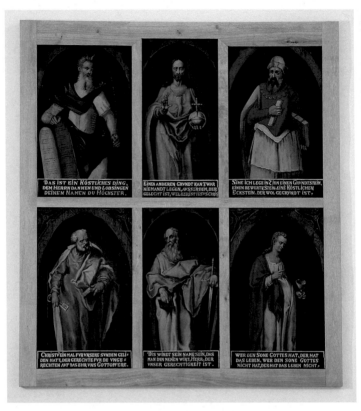

▲ *Alte Gemälde aus einer Gestühlsbrüstung in neuer Rahmung,*
Mitte 17. Jahrhundert [**3**]

Der Schlussstein im Gewölbe des westlichen Halbjochs im nördlichen Seitenschiff ist plastisch ausgearbeitet und mit seiner ursprünglichen Fassung aus der Zeit um 1300 erhalten. Der thronende Christus breitet in segnender Gebärde die Arme aus. In diesem Bereich laden Stehtische dazu ein, nach dem Gottesdienst noch zu Gesprächen in der Kirche zu bleiben.

Matth: 11. spricht Christus von Johanne dem Teüffer
Dieser ist von dem geschrieben stehet. Siehe ich sende meinen
Engel führ dir her der deinen weg führ dir bereitten soll.

Sihe daß Ist das Lamb Gottes
welches der welt sünde dreckt. JOHÄ: 1.

Das große **Bildnis des Täufers Johannes** [4] zeigt diesen in einem Rundbogen stehend. Hinter ihm ist eine Flusslandschaft zu sehen: das Tal des Jordan, in dem Jesus durch Johannes getauft wurde. Der Täufer präsentiert das Lamm Gottes auf einem Buch. Oberhalb und unterhalb des Täufers sind auf Rollwerktafeln Verse aus den Evangelien zitiert. Nach erhaltenen Archivalien wurde das Bild 1598 bezahlt, ein Jahr nach der Errichtung der Taufanlage, über der es bis 1960 am südöstlichen Vierungspfeiler gehangen hatte.

Der Hannoveraner Glasmaler Franz Lauterbach schuf 1922 bis 1924 einen Fensterzyklus für die St. Nicolai-Kirche. Das zweite Fenster im nördlichen Seitenschiff zeigt Jesus mit Maria Magdalena und Martha.

Das stark verwitterte **Epitaph des Bürgermeisters Johann Cothmann** († 1604) [5] an der Nordwand des Langhauses hing ursprünglich außen an dem Strebepfeiler zwischen südlichem Nebenchor und Querhausfassade. Dort hängt heute ein Abguss. Der architektonische Rahmen besteht aus einem kräftigen Sockelgesims, zwei Säulen und dem Gebälk und wird in der Kontur umspielt von geschweiften Platten an allen vier Seiten. Der Bildhauer war Georg Crosman.

Das **Wappen** [6] am nordwestlichen Vierungspfeiler bezeichnete das Grab der **Gräfin Catharina von Waldeck** († 1649), die 1653 an anderer Stelle in der Kirche bestattet worden ist. In erster Ehe war sie Gemahlin des 1636 verstorbenen Grafen Simon Ludwig zur Lippe, 1636 bis 1643 lippische Regentin, 1643 heiratete sie in zweiter Ehe Herzog Philipp Ludwig von Holstein. Dem Portal zugewandt hängt an diesem Pfeiler die **Relieffigur des heiligen Christophorus** [7] aus der Zeit des Umbaus dieses Seitenschiffs um 1300. Ein andächtiger Blick auf ein Bild dieses Heiligen sollte vor plötzlichem Tod schützen.

Um 1240 wird die Malerei im Gewölbe des nördlichen Querhauses datiert. Mit malerischen Mitteln werden hier Rippen und ein Schlussstein mit dem Lamm Gottes vorgetäuscht, die im plastischen Bestand gar nicht vorhanden sind. Die durch Fugenlinien angedeuteten Profilsteine der Rippen sind beiderseits von Palmettenbändern begleitet.

Das Relief neben dem Brautportal ist das um 1300 geschaffene **Retabel des ehemaligen Marienaltars** [8]. Unter dem linken Arkadenbogen ist die Verkündigung dargestellt. Fast den ganzen Raum nimmt

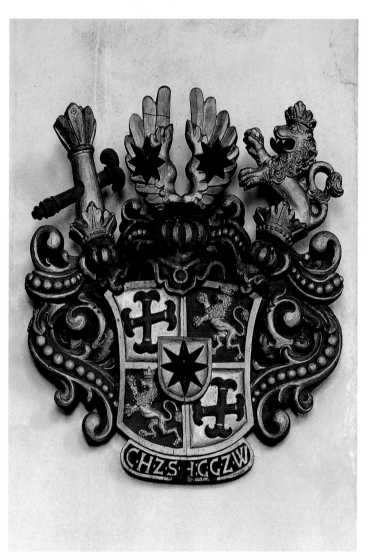

▲ *Wappen der Gräfin Catharina von Waldeck, um 1650* [**6**]

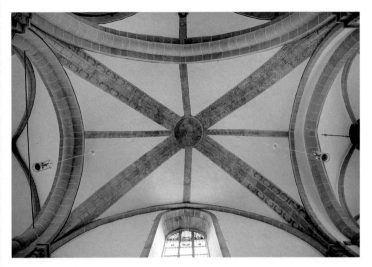

▲ *Gewölbe des nördlichen Querhausarms, um 1240*

die kniende Maria ein, während von dem Engel nur Kopf und Flügel am Bogen zu sehen sind. Das mittlere Feld zeigt die Geburt Jesu: Maria liegt auf einem hohen Bett und hebt das Christuskind empor, unter dem Bett lugt der Kopf Josephs mit einem Judenhut hervor. Bei der Auferstehung rechts ist die Bedeutungsperspektive interessant: Die Kriegsknechte zu Füßen des aus seinem Sarkophag steigenden Christus sind winzig klein. Die Skulptur ist derb und unbeholfen wie auch die über dem Retabel angebrachte Heilige, die aus der gleichen Werkstatt stammen wird.

Schräg gegenüber am nordöstlichen Vierungspfeiler hängt ein Nagelkreuz. Die Nägel des Kreuzes neben dem Löwenkopf stammen aus der Kathedrale von Coventry. Die Stadt in Mittelengland war 1940 von deutschen Fliegern flächendeckend bombardiert worden und wurde zum Inbegriff des Bombenterrors. Nach dem Krieg wurde von hier aus die versöhnende Nagelkreuzgemeinschaft gegründet, der die St. Nicolai-Gemeinde angehört.

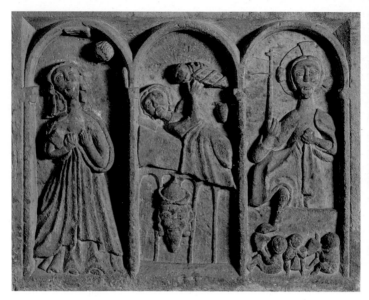

▲ *Altaraufsatz vom ehemaligen Marienaltar, um 1300* [**8**]

Das auf 1477 datierte **Sakramentshaus** [**9**] wird das Werk einer münsterländischen Werkstatt sein. Der fein gearbeitete Turm für die geweihten Hostien hat einen quadratischen Sockel, der von Löwen flankiert wird. Das rechteckige Gehäuse kragt an drei Seiten vor und ist durch ein vergoldetes Gitter zu verschließen. Das steile Gesprenge darüber besteht aus schlanken Fialen und Bögen, deren Zwischenräume viel Platz für Durchblicke bieten. Konsolen und Baldachine belegen, welch reiches Figurenprogramm heute verloren ist.

Die Glasmalerei im Fenster des nördlichen Nebenchors gehört zu dem Fensterzyklus von Franz Lauterbach um 1922 bis 1924. Thema ist das Emmausmahl. Die dreimanualige **Orgel** [**10**] umfasst 40 Register und wurde 1968 von Gustav Steinmann in Vlotho gebaut. Ein 2009 von der Lemgoer Bildhauerin Carolin Engels geschaffener **Gedenkstein**

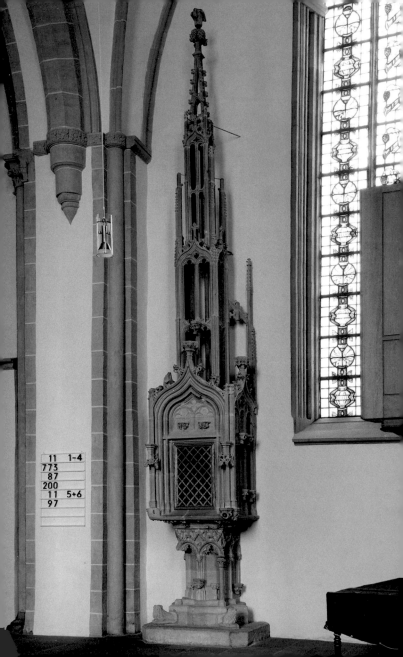

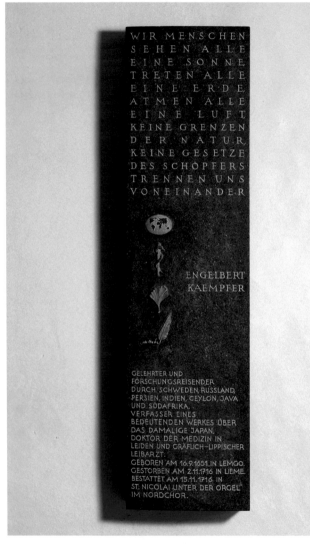

▲ *Carolin Engels, Gedenkstein für Engelbert Kaempfer, 2009* [**11**]

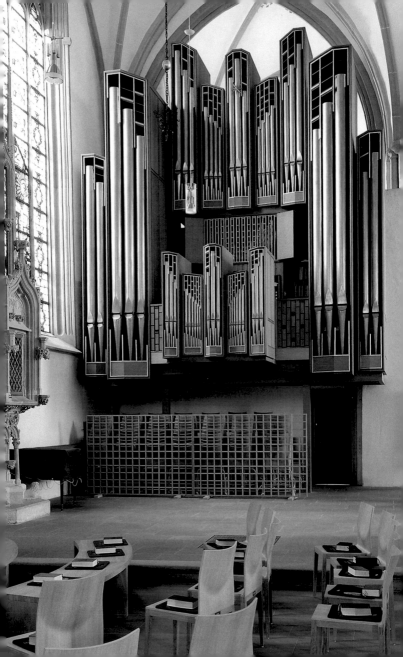

erinnert an **Engelbert Kaempfer** [11], der 1651 in Lemgo geboren und 1716 in der St. Nicolai-Kirche begraben wurde. Er hatte Asien bereist und war 1690 bis 1692 Arzt der Vertretung der Vereinigten Ostindischen Compagnie auf der künstlichen Insel Dejima bei Nagasaki. Seine Beschreibung Japans galt lange als Standardliteratur.

Der Altarstein im Chor stammt aus der Bauzeit der Kirche im 13. Jahrhundert. Das **Hochaltarretabel** [12] auf diesem Altartisch hat der Lemgoer Herman Vos 1643 auf der Rückseite signiert und datiert. Der hohe Aufbau besteht aus drei gestuften Geschossen, die unteren beiden präsentieren Gemälde von Berendt Woltemate, das obere – wie auch die Predella – eine Inschrift. Das untere Gemälde zeigt das Abendmahl, darüber ist die Auferstehung Christi dargestellt. Die weit ausladende, vergoldete Ornamentik zeigt Ohrmuschel- und Knorpelformen, Obelisken setzen Betonungen. Die Bekrönung des Hochaltarretabels bildet ein Kruzifix aus der ersten Hälfte des 14. Jahrhunderts.

Der Gurtbogen zwischen dem Chorjoch und dem anschließenden Polygon-Schluss ist bunt bemalt mit abwechselnd roten und grünen Sternen in Kreisen. Auch die Bemalung der Rippen und des Schlusssteins mit seinen zwei Blattkränzen stammt aus der Bauzeit des Chorpolygons um 1340. Die drei östlichen Fenster im 5/8-Schluss des Chors gehören zu dem Fensterzyklus von Franz Lauterbach, Thema ist das Weltgericht.

Unter dem Gurtbogen zwischen Vierung und Chorjoch hängt das **Triumphkreuz** [13] herab. Die Figur des Gekreuzigten kann stilkritisch um 1470 bis 1480 datiert werden, das Kreuz ist modern. Unter dem Bogen steht eine steinerne Altarmensa, die aus der Erbauungszeit der Kirche stammt.

1863 fand man mehrere Schichten **gotischer Wandmalerei** im südlichen Nebenchor. Während an der Ostwand [14] die ältere Malerei der Zeit um 1370/80 freigelegt wurde, wählte man an der Südwand die jüngere Malschicht [15] aus. Die Ostwand zeigt die Figuren des älteren Jacobus und des Evangelisten Johannes links vom Fenster gemeinsam in einer Baldachinarchitektur, rechts die heiligen Petrus und Paulus. Die an der Südwand freigelegte jüngere Schicht – um 1430 – zeigt ebenfalls Apostel. In der Sockelzone gibt es in kleinen quadratischen

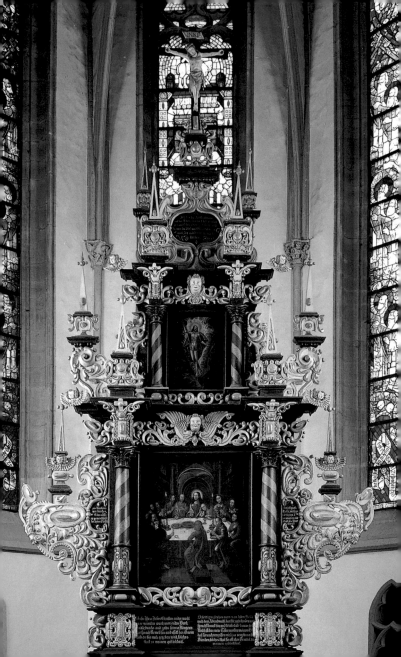

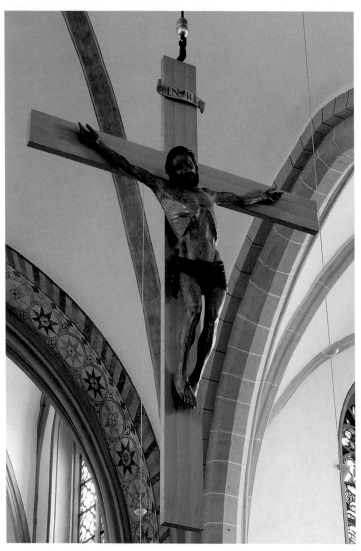

▲ *Triumphkreuz, um 1470–80* [**13**]

Die Ostwand des südlichen Nebenchors mit Wandmalerei [**14**],
dem Kerssenbrock-Epitaph [**16**] *und der Taufanlage* [**17**] ▶

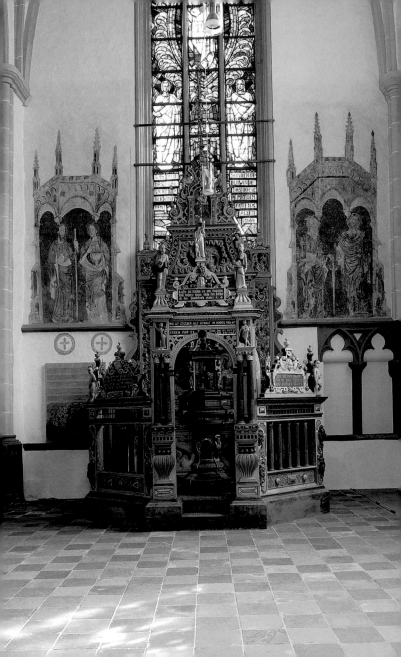

Rahmen die Halbfiguren von Propheten. Die Wandmalerei setzt oberhalb von Blendarkaden mit Dreipässen in Spitzbögen an. Das Bogenmotiv auf Konsolen ist an der Südwand des Seitenschiffs fortgeführt.

Das Fenster in der Ostwand des südlichen Nebenchors entwarf Franz Lauterbach 1922. Die Komposition berücksichtigt die teilweise Verdeckung des Fensters durch das Epitaph für Franz von Kerssenbrock. Die Darstellung – Christus in der Mandorla schwebt über einem Hügel mit seinen Fußabdrücken, zu dessen Seiten zwei Engel stehen – vermengt die Darstellungstraditionen der Auferstehung, der Verklärung und des Weltgerichts in origineller Weise. Das prächtige Maßwerkfenster in der Südwand des südlichen Nebenchors präsentiert in der Montierung von 1873 die Wappenscheiben Lemgoer Bürger aus dem Jahr 1670. Ursprünglich werden diese Glasgemälde bei den von diesen Bürgern jeweils geschenkten Fensterverglasungen eingebaut gewesen sein. Die effektvolle Rahmung der Wappen durch unbemalte, stark farbige Gläser wurde 1873 hinzugefügt.

Das **Epitaph für Franz von Kerssenbrock** († 1576) [16] befindet sich an der Ostwand des südlichen Nebenchors, der Bildhauer Herman Wulff stellte es im April 1578 an seinem Platz auf. Das von Säulen auf Konsolen flankierte Hauptfeld zeigt den Ritter im Profil anbetend kniend vor dem Kreuz. Er trägt seine Rüstung und ist mit Streitkolben und Schwert bewaffnet, den Helm hat er vor sich abgelegt. Eine zweispaltige Inschrift auf den Verstorbenen in klassischer Kapitalis befindet sich im Bereich zwischen den die Säulen tragenden Konsolen. Der Sockel darunter ist mit Rollwerk geschmückt und verweist mit Totenkopf und Stundenglas auf die Endlichkeit des irdischen Lebens. Seitlich der Säulen befinden sich auf jeder Seite je acht Wappen übereinander, die seine adelige Abstammung über Generationen nachweisen. Das Relief im Giebel zeigt die Büste Gottvaters umgeben von Wolkenbändern und Putten. Auf den konkaven Seiten liegen die christlichen Tugenden Fides (Glaube) mit dem Kreuz und Caritas (tätige Nächstenliebe) mit einem Kind im Arm. In der bekrönenden Nische thront die Spes (Hoffnung).

Um 1863 wurde die **Taufanlage** [17] an ihren heutigen Platz beim Kerssenbrock-Epitaph versetzt, wodurch der Blick auf dieses einge-

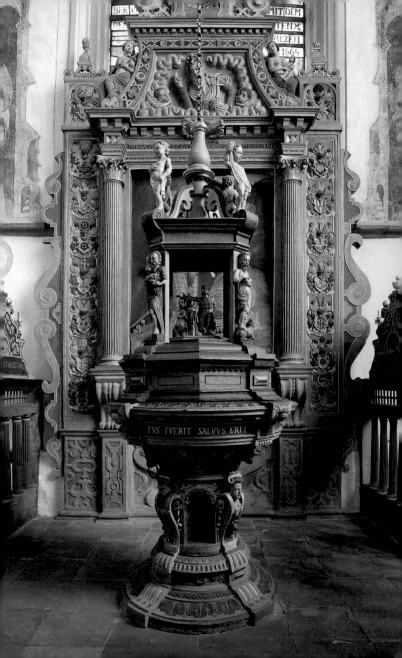

schränkt ist. Bis dahin stand das Ensemble wohl frei im Querhaus beim südöstlichen Vierungspfeiler. Die acht Teile der Schranke bildeten ein Achteck. Nach der Versetzung und in der Kombination mit dem Epitaph ist ein Teil der Brüstung weggelassen worden, während die zur Wand hinführenden Segmente eine gerade Linie bilden.

Der Lemgoer Meister Georg Crosman hat das Taufbecken und die Schranken 1597 auf einer geschweiften Tafel auf der Brüstung links an der Wand signiert, datiert und mit seinem bürgerlichen Wappen versehen. Das senkrecht geteilte Schild zeigt links den Stemmknüppel und die Meißel des Bildhauers, rechts Monogramm und Hausmarke. Die Schranken haben an den Ecken gemäß der intendierten Achteckform gewinkelte Pfeiler, auf denen – heute teilweise verlorene – Putten stehen. Über dem Sockel mit Beschlagwerk-Ornament stehen je fünf kannelierte Säulchen, die das durch ein Eisengitter aufgelockerte Gebälk tragen. Darüber gibt es giebelartige Aufsätze mit Rollwerk. Einer von diesen präsentiert die oben beschriebene Signatur, die anderen Inschriften mit Versen aus der Bibel.

Eine der Seiten bietet über eine rundbogige Tür den Zugang in den abgeschrankten Bereich. Über hohen Baluster-Sockeln tragen je zwei gekuppelte Säulchen schmale Gebälkstückchen, vor deren Flächen links in Relief Christus als Salvator, rechts Johannes der Täufer erscheinen. Hier ist der giebelartige Aufsatz flankiert von den Figuren Petri und Pauli, obenauf steht Christus mit zwei Kindern. Auf der Schrifttafel steht in Gold auf Blau nach Markus 10,14: »Lasset die Kindlin zu mir kommen und wheret ihnen nicht; denn solcher ist das Himmelreich.« Das kelchförmige Taufbecken ist durch einen achteckigen Deckel mit hohem Aufbau zu verschließen. An den Eckstützen des quadratischen Aufbaus stehen die Evangelisten und geben so der in dem Gehäuse dargestellten Taufe Christi einen sinnfälligen Rahmen.

Das Gewölbe der Vierung hat tatsächlich die Rippen, die in den angrenzenden Querhausarmen nur vorgetäuscht sind. Die auf die Rippen aufgemalten Fugenlinien entsprechen nicht den tatsächlichen Fugen. Innerhalb des Schlussrings sind große, rote, spitzzackige Sterne in die Quadranten gemalt. Die Malerei stammt aus der Bauzeit um 1240.

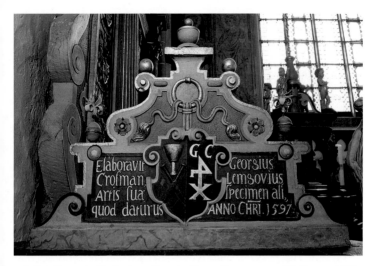

▲ *Detail von der Taufanlage: Signatur Georg Crosmans und Datierung 1597*

Die **Kanzel** [18] lehnt sich an den südwestlichen Vierungspfeiler. Sie ist stilkritisch um 1600 bis 1610 zu datieren. Der Korb steht auf einem Balusterfuß, hinauf führt eine Treppe. Die Zugangstür zu der Treppe zeigt den Schmerzensmann. Die Bekrönung der Tür trägt ein Kruzifix, auf den flankierenden Säulen standen Maria und Johannes. Die den Eingang und die Treppen begleitende Brüstung zeigt in Tafelmalerei die vier Evangelisten.

Die Rollwerkornamentik der Sockelzone des Kanzelkorbs ist von flämischer Druckgrafik aus der Mitte des 16. Jahrhunderts inspiriert. Die Ecken markieren korinthische Säulen, ebensolche kleineren Formats sind die flankierenden Stützen der Ädikula-Rahmen um die Hochreliefs auf den Brüstungen des Korbs. Das zentrale Relief zeigt die Kreuzigung mit Maria und Johannes, die Errichtung der ehernen Schlange (4. Mose 21, 4–9) gilt als Präfiguration (= vorausweisende Begebenheit aus dem Alten Testament) der Kreuzigung. Drei weitere Reliefs stellen Propheten dar.

Der ebenfalls sechseckige Schalldeckel ragt weit über die Brüstung des Korbs hinaus. Die untere Seite umläuft ein Hängefries, in der Mitte hängt die Taube des Heiligen Geistes. Die obenauf stehenden Schilde zeigen prächtiges Rollwerk, an dem Blüten- und Blattranken hängen. Das wild geschweifte Ornament umgibt Rundbogennischen, in denen Frauengestalten in antikischer Gewandung die Tugenden personifizieren.

Bei dem mit Rippen eingewölbten östlichen Mittelschiffsjoch sind die Flächen in Pfeilernähe noch mit dem ursprünglichen, um 1240 gemalten Schachbrettmuster bedeckt (Abb. S. 7). Die zarten Ranken an den Scheiteln der Bögen und die Bibelverse in Niederdeutsch gehören zu einer barocken Ausmalung um 1670/75. Bei der Kampagne 1961/62 war wesentlich mehr von dieser Ausmalung aufgedeckt worden. Das Meiste ist in Weiß wieder übermalt worden.

Am südwestlichen Mittelschiffspfeiler hängt das **Epitaph für Moritz von Donop [19]** († 1575). Seine Witwe Christina von Kerssenbrock und sein Bruder Christoph von Donop ließen es 1587 durch den Lemgoer Bildhauer Georg Crosmann anfertigen. Die heutige farbige Bemalung stammt von 1923.

Das Werk ist konzentriert auf das szenische Relief im Hauptgeschoss, das von zwei Karyatiden – einem Mann und einer Frau mit ionischem Kapitell auf dem Kopf als Träger des schweren Gebälks – und den Ahnenwappen des Verstorbenen flankiert wird. Zwei Sockelzonen bringen in je zwei Spalten rühmende Verse auf Moritz von Donop, in Niederdeutsch die untere und in Latein die obere. Die Ädikula – das Gehäuse – des Obergeschosses präsentiert in Relief das Weltgericht.

Die Szenerie des Mittelbilds wird durch einen rechts belaubten, links wie abgestorben wirkenden Baum senkrecht in zwei Hälften geteilt. Die linke Hälfte gehört dem Alten Testament und ist von unten nach oben zu betrachten. Die Darstellung des Sündenfalls links unten ist mit einem Gerippe im Sarg über den üblichen ikonografischen Bestand erweitert. Darüber zeigt die Aufrichtung der ehernen Schlange dramatischere Züge als aus dem Mittelalter gewohnt. Hier ist das Geschehen auf die biblische Quelle (Num 21,4–9) zurückgeführt: Die wegen ihres Unglaubens von Gott mit Schlangen gestraften Israeliten werden

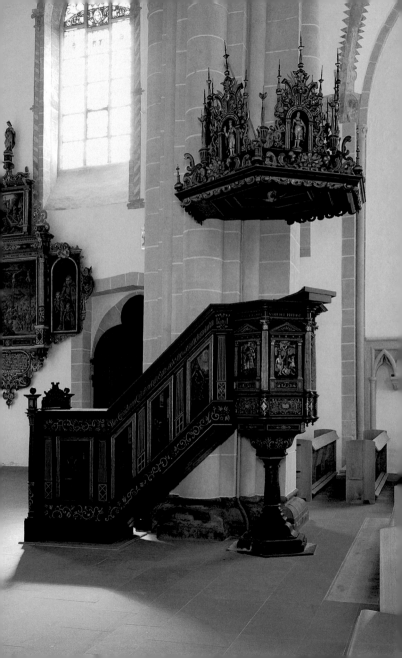

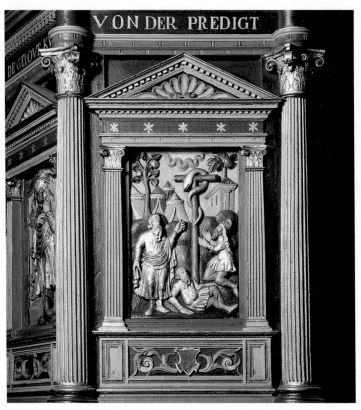

▲ *Kanzel, Detail: Errichtung der ehernen Schlange*

durch den Blick auf die durch Moses auf Geheiß Gottes errichtete eherne Schlange von ihren giftigen Bissen geheilt. Die linke Spalte endet oben mit dem Empfang des Gesetzes durch Moses. Die Szenen des Neuen Testaments rechts sind von oben nach unten in ihrer Abfolge zu verstehen. Oben ist die Verkündigung an Maria in der aus dem Mittelalter geläufigen Weise dargestellt. Die Kreuzigung darunter zeigt Moritz von Donop und seine Ehefrau Christina von Kerssenbrock in

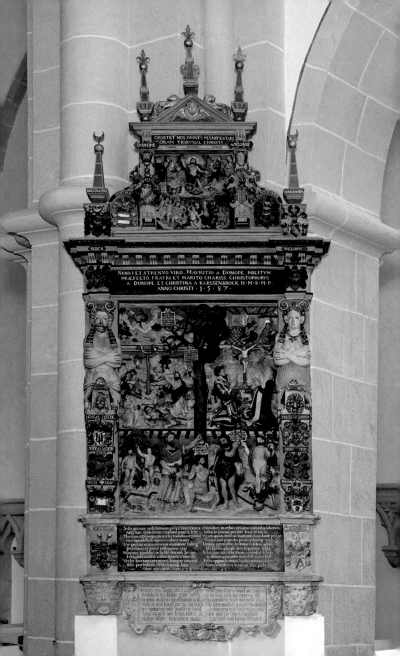

Anbetung des Kreuzes. Die Auferstehung im unteren rechten Bereich stellt Christus als Überwinder von Tod und Teufel dar.

An der Wurzel des das Bild senkrecht teilenden Baums sitzt in erbarmenswürdiger Nacktheit ein bärtiger Mann auf einem Quader und blickt mit bittend erhobenen Händen auf den auferstehenden Christus, den Überwinder von Tod und Teufel. Der Mann – Adam, zu vergleichen in der Darstellung des Sündenfalls links daneben – vertritt hier die gesamte Menschheit. Auf der Front des Quaders steht in Latein ein Vers aus dem Brief des Paulus an die Römer (Röm. 7,24): »Ich elender Mensch! Wer wird mich erlösen von dem Leibe dieses Todes?« Der im Stil der Antike gekleidete Mann links wird durch das Schild in seiner Nähe als Prophet Jesaja ausgewiesen. In bis zur Unverständlichkeit abgekürztem Latein wird aus dem Buch des Propheten zitiert (Jes. 7,14): »Siehe, eine Jungfrau ist schwanger und wird einen Sohn gebären, den wird sie heißen Immanuel.« Der bärtige Mann rechts von Adam ist durch sein »härenes« Fellgewand als Johannes der Täufer zu identifizieren, er weist auf einen Vers aus dem Johannesevangelium (Joh. 1,29): »Siehe, das ist Gottes Lamm, welches der Welt Sünde trägt!«

Für die Thematik des Hauptbildes war ein Holzschnitt Lucas Cranachs des Älteren von 1529 (Geisberg XVII,22) anregend, der auch formal und in einigen Motiven als Vorbild gedient hat. Interessanterweise sind die Motive Cranachs in Lemgo seitenverkehrt umgesetzt. Das lässt auf eine weitere Druckgrafik als vermittelnde Zwischeninstanz schließen. Leider nur für den trennenden Lebensbaum finden wir sie in dem ebenfalls von Lucas Cranach entworfenen Titelholzschnitt der Lutherbibel von 1534.

Das hölzerne **Epitaph für Raban von Kerssenbrock** († 1611) und seine Gattin **Elisabeth von Donop** († 1615) [20] ist laut Inschrift im Auftrag der Söhne 1617 geschaffen worden. Der Magdeburger Maler Nicolaus Baumann schuf die Gemälde. Das architektonisch gerahmte Hauptbild zeigt die Kreuzigung in einer figurenreichen, dramatischen Inszenierung: auf den Seitenflügeln links ein Porträt des Raban von Kerssenbrock mit zwei Söhnen, rechts das seiner Frau mit zwei Töchtern. Der Aufsatz ist mit seinen zwei Säulen und dem Gebälk um ein Tafelbild eine verkleinerte Kopie des Hauptgeschosses. Thema des

Nicolaus Baumann, Epitaph für Raban von Kerssenbrock und seine Gattin Elisabeth von Donop, 1617 [20] ▶

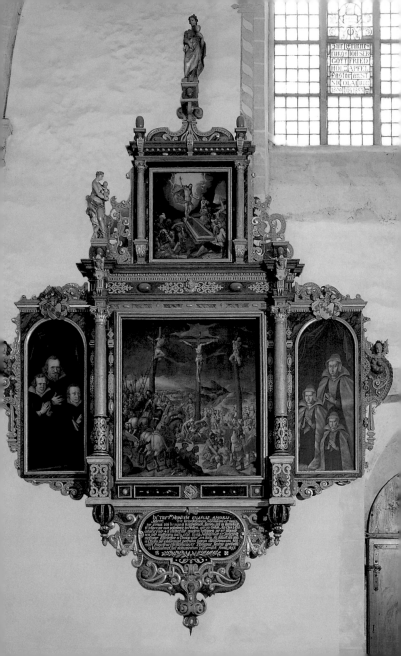

Gemäldes ist die Auferstehung Christi, die Stellung des Sarkophags bewirkt einen starken Zug in die Tiefe, die Aureole im Hintergrund setzt den Auferstandenen in ein dramatisches Licht. Flankierend und obenauf stehen vollplastische Figuren der christlichen Kardinaltugenden, die Spes rechts ist verloren gegangen. Auf der vom Sockel herabhängenden geschweiften Tafel befindet sich die Inschrift in Gold auf schwarzem Grund.

Das heutige Erscheinungsbild bietet die 1963/64 freigelegte Originalfassung. Interessant ist das Ornament an den Seitentafeln, am Aufsatz und an der hängenden Tafel unten. Es hat noch viel vom Rollwerk der Spätrenaissance, bringt aber auch schon knorpelige Motive des Frühbarock.

Während der Generalinstandsetzung der St. Nicolai-Kirche 2007 bis 2009 wurde das Epitaph von der Wand genommen, um es zu restaurieren. Innerhalb der unregelmäßigen Umrisse desselben kam Wandmalerei zum Vorschein. Trotz der fragmentarischen Erhaltung ist die Szene des Gebets Jesu am Ölberg zu erkennen. Jesus kniet nach links gewandt. Der vor ihm zu vermutende Hügel mit dem Kelch und dem tröstenden Engel liegt außerhalb des erhaltenen Bereichs. Die Jünger schlafen in verschiedenen Positionen um ihn herum. Im Hintergrund verläuft parallel zur Bildebene der Zaun des Gartens Gethsemane. Von dort aus kommen Judas und die Bewaffneten der Hohepriester herbei. Am unteren Rand ist ein in Rollwerk gerahmtes Schriftfeld zu erkennen. Das Rollwerk bietet den Anhaltspunkt für die Datierung um 1580 bis 1590 durch Dirk Strohmann.

Das Gewölbe im östlichen Joch des südlichen Seitenschiffs zeigt allerlei Unsicherheiten. Die Grate verlaufen im Unbestimmten, die Wölbung ist keineswegs einheitlich oder regelmäßig. Zu dem eher abenteuerlichen Gesamteindruck trägt entscheidend die Malerei bei. Im Zentrum zeigt sie einen Vierpass um einen Schlussring, weitere Einzelheiten sind wegen des Erhaltungszustands schwer zu beschreiben. Das Lamm Gottes in der Mitte bleibt ein Schemen. Die Bänder – Einzelheiten sind nur zu erahnen – der durch Malerei vorgetäuschten Rippen sind krumm und schief. Der Eindruck wird verstärkt durch die begleitenden Dreiecksfriese.

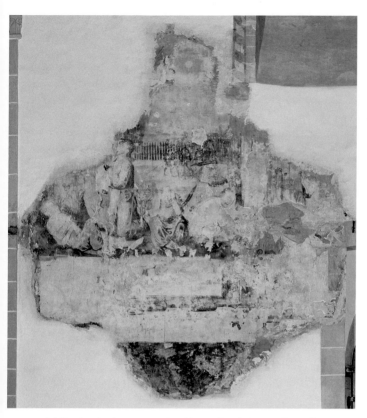

▲ *Wandmalereireste unter dem Kerssenbrock-Donop-Epitaph,
Ölberg, um 1580–1590*

Das »**Bibelfenster**« [21] im südlichen Seitenschiff entwarf der Marburger Eckhard Klonk 1964/65. Die vorgefundene Aufteilung durch die Pfosten und Windeisen in rechteckige Felder bietet Raum für eine Vielzahl kleiner Szenen aus der gesamten Bibel. So zeigt die untere Zeile rechts Jesus, das Scherflein der Witwe (Mk. 12,41– 44) kommentierend. Schräg darüber sind Noah, die Arche und der Regenbogen dargestellt. Zwischen den erzählenden Feldern gibt es immer wieder abstrakte

Gestaltungen aus unregelmäßig rechteckigen, farbigen Scheiben in Bleiruten. Das Abendmahl in der fünften Zeile von unten nimmt über vier Felder die gesamte Breite des Fensters ein.

Das 1863 aus dem Westportal herausgenommene **Tympanon** (= Bogenfeld) [**22**] befindet sich an der westlichen Abschlusswand des südlichen Seitenschiffs (Abb. S. 5). Drei stehende Figuren sind in flachem Relief dargestellt. Die mittlere steht etwas höher als die anderen auf einem Klotz und hat einen Heiligenschein. Ulf Dietrich Korn schlägt vor, den Klotz als Suppedaneum – als stützende Konsole unter den Füßen des Gekreuzigten – zu interpretieren. Die rechte Hand ist zum Segen erhoben, die linke rafft das Gewand. Die flankierenden Figuren mögen Maria und Johannes darstellen. Die Ikonografie des um 1230 zusammen mit dem Portal geschaffenen Tympanons bleibt rätselhaft.

Literatur in Auswahl

Die Bau- und Kunstdenkmäler von Westfalen, Stadt Lemgo. Bearbeitet von Otto Gaul und Ulf-Dietrich Korn, Münster 1983, S. 192ff., 205ff., 279. – Ulf-Dietrich Korn, St. Nicolai in Lemgo. 3. Auflage, München/Berlin 2002. – Andreas Lange und Jürgen Scheffler (Hrsg.), Auf den Spuren der Familie Gumpel. Biografische Zeugnisse als Quellen zur jüdischen Geschichte im 20. Jahrhundert. Lemgo 2006. – Dirk Strohmann, Fragment eines nachreformatorischen Bilderzyklus? Neufund des Wandgemäldes »Am Ölberg« in der ev. Nicolaikirche in Lemgo. In: Denkmalpflege in Westfalen-Lippe 2010/1, S. 4–12. – Gisela Wilbertz, »… es ist kein Erretter da gewesen …« Pfarrer Andreas Koch, als Hexenmeister hingerichtet am 2. Juni 1666. Hrsg. von Andreas Lange im Auftrag der Ev.-luth. Kirchengemeinde St. Nicolai Lemgo, 2. Auflage, Lemgo 2008.

St. Nicolai in Lemgo
Hrsg. von Andreas Lange im Auftrag des Kirchenvorstands der Evangelisch-lutherischen Kirchengemeinde St. Nicolai, Papenstr. 16, 32657 Lemgo
Internet: www.nicolai-lemgo.de

Aufnahmen: Dirk Nothoff, Gütersloh. – Grundriss: Ingrid Frohnert, Münster. Druck: F&W Mediencenter, Kienberg

Titelbild: *Blick vom Waisenhausplatz mit dem Giebel des Ballhauses und dem First des Zeughauses vor den Türmen*
Rückseite: *»Brautportal« in der nördlichen Querhausfassade, um 1230*

...gen, 55 Hektar umfassenden Charlottenburger ...n laden drei Gebäude zum Besuch ein: das Belvedere, das Mausoleum und der Neue Pavillon. Sie gehören neben dem zentralen Alten Schloss mit dem unverkennbaren Kuppelturm, dem Neuen Flügel Friedrichs II., der Großen Orangerie und dem ehemaligen Theaterbau zu dem prachtvollen Ensemble, das als einziges in Berlin 300 Jahre höfische Kultur- und Gartengeschichte Brandenburg-Preußens präsentiert.

Unmittelbar nach seinem Regierungsantritt 1786 hatte König Friedrich Wilhelm II. (1744–1797) (Abb. 1) den Ausbau des Charlottenburger Schlosses als „Residenz auf dem Lande" geplant. Er war der Neffe und Nachfolger des berühmten Friedrichs II. (1712–1786), der sich in Selbstinszenierung „der Große" genannt hatte. Ausschlaggebend für den neuen preußischen Herrscher dürften nicht nur die Geschichte und Bedeutung der Schlossanlage und ihre Einbettung in den weiträumigen Schlossgarten, sondern auch das in der Nachbarschaft an der Spree gelegene Sommerpalais seiner langjährigen Favoritin und Vertrauten, Wilhelmine Encke (1753–1820), der späteren Gräfin von Lichtenau, gewesen sein. Bereits im ersten Regierungsjahr ließ Friedrich Wilhelm II. Pläne für die Umgestaltung des im französischen Barockstil zur Zeit Königin Sophie Charlottes (1668–1705) und ihres Gemahls Friedrichs I. (1657–1713) angelegten Gartens in einen englischen Landschaftspark entwerfen. Mit der Ausführung betraute er 1788 den jungen Johann August Eyserbeck (1762–1801), dessen Vater in Wörlitz den frühesten reinen Landschaftsgarten auf dem Kontinent erarbeitet hatte. Parallel hierzu wurden für den König erhebliche Veränderungen in den einstigen Wohnräumen Friedrichs II. im Neuen Flügel vorgenommen und weitere Gebäude ausgeführt. Die gesamte Gestaltung und Leitung lag ab 1787/88 in den Händen des Baumeisters Carl Gotthard Langhans (1732–1808), der vor allem

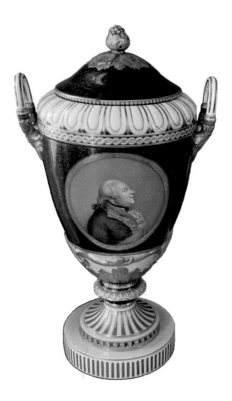

durch seinen Entwurf des Brandenburger Tores in Berlin be-
kannt geworden war und in der Folgezeit zu einem der gefrag-
testen Architekten aufstieg. Nach seinen Plänen wurde 1788
bis 1791 in Charlottenburg das Schlosstheater westlich an die
barocke Große Orangerie angefügt. Der im Zweiten Weltkrieg
1943 schwer beschädigte und ab 1956 nur äußerlich wieder-
hergestellte Bau beherbergte bis 2009 das Museum für Vor-
und Frühgeschichte der Staatlichen Museen zu Berlin (SMB-
PK), das hier weiterhin Depots unterhält. Seit Sommer 2022
wird das Gebäude überdies von anderen kulturellen Instituti-
onen, darunter das Berliner Käthe-Kollwitz-Museum, genutzt.
Die 1790 südlich der Großen Orangerie als Gewächshaus mit

Gärtnerwohnungen, Stallungen und Futterkammern entstandene Kleine Orangerie wurde nach Kriegszerstörungen 1973 bis 1977 ebenfalls nur äußerlich errichtet. Sie dient jetzt u. a. als Pflanzenhalle zur Überwinterung der kälteempfindlichen südländischen Kübelpflanzen, da die kriegsvernichtete Große Orangerie vorrangig als Veranstaltungsort wiederaufgebaut wurde. Um den gewandelten Wünschen an einen zeitgemäßen Museumsbesuch zu entsprechen, wird bis 2028 als zentraler Empfang und Einführung in die Schloss- und Gartenanlage ein neues Informationszentrum mit Eintrittskartenerwerb, Museumsshop und Gastronomie zwischen Kleiner Orangerie und Schlossplatz entstehen (Abb. 2).

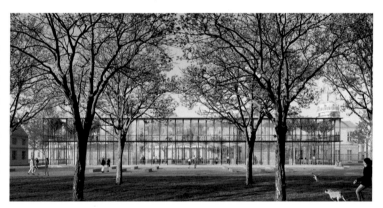

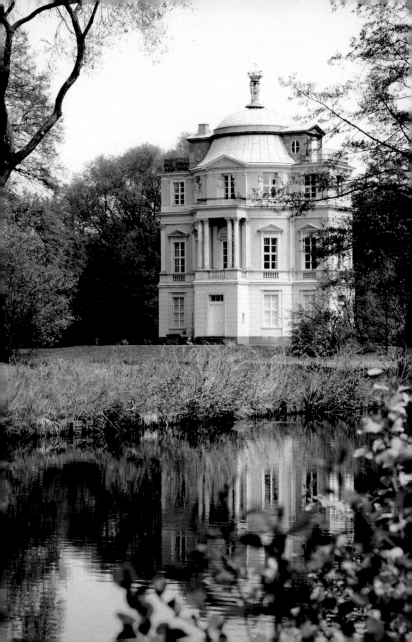

DAS BELVEDERE

Zu den reizvollsten Charlottenburger Aufträgen des Baumeisters Langhans gehörte das 1788/89 im nordöstlichen Schlossgarten errichtete Belvedere (Abb. 3). Seine ursprünglich exponierte Insellage fiel der späteren Umgestaltung des Geländes zum Opfer. Wie seine Funktion und sein Name „schöne Aussicht" schon verraten, bot das turmartige Gebäude ehemals einen weiten Rundblick bis nach Spandau und Berlin in eine noch unverbaute Auenlandschaft mit den Altwassern der Spree. Die Vorliebe des Adels für Belvedere-Bauten als private Rückzugsorte jenseits der vom Hofzeremoniell beherrschten Schlösser kam den naturschwärmerischen Tendenzen der Zeit entgegen. In seiner malerischen, plastisch-dekorativen Formensprache mit dem geschweiften Mansarddach vereinigt das Gartenschlösschen barocke und frühklassizistische Stilelemente. Sein geschlossener Baukörper unterscheidet sich deutlich von den pompösen, prospekthaft inszenierten Anlagen in Frankreich und Wien, die noch im Belvedere Friedrichs II. auf dem Klausberg in Potsdam-Sanssouci nachwirken.

DAS ÄUSSERE

Der dreigeschossige verputzte Zentralbau, der im unteren Teil weiß und darüber seladongrün gestrichen ist, erhebt sich über ovalem Grundriss mit vier axialen Anbauten. Sie sind in der Längsachse des Ovals quadratisch, an den Breitseiten von halber Tiefe angelegt (vgl. Grundrisse). Deren ungleiche Behandlung ergibt im Aufriss je nach Blickachse eine breite Fassadenwirkung oder eine schmale turmartige Ansicht. Dacherker mit davorliegenden, von eisernen Gittern eingefassten Altanen, darunter Balkone und Loggien bieten die gewünschten Aussichtsmöglichkeiten. Das Untergeschoss wird durch eine umlaufende Bandrustika, das zwei Stockwerke umfassende Hauptgeschoss durch eine korinthische Säulenordnung mit geknickten Eckpilastern zusammengefasst. Die Fenster sind mit Dreiecksgiebeln bekrönt und an den Mittel-

3 Ansicht des Belvederes von Südwesten

achsen durch Halbrundlünetten mit Reliefdarstellungen von Christian Bernhard Rode (1725–1797) betont. Sie zeigen Personifikationen der damals bekannten „Vier Erdteile" Europa, Asien, Afrika und Amerika. Im zweiten Obergeschoss sind die Fensterrahmungen paarweise durch Hermen als Gebälkträger markiert.

Als Bekrönung des anfänglich schiefergedeckten, seit der Mitte des 19. Jahrhunderts mit Kupfer beschlagenen zweigeteilten Walmdachs dienen drei einen Blumenkorb tragende Putten aus feuervergoldetem, getriebenem Kupferblech, ursprünglich von Johannes Eckstein (1735–1817) angefertigt. Mit dieser Huldigung an die Blumengöttin Flora als Sinnbild frohen Lebensgenusses ließ Friedrich Wilhelm II. bereits das Belvedere auf dem Dach seiner bevorzugten Residenz, dem ebenfalls von Langhans entworfenen Marmorpalais im Potsdamer Neuen Garten am Heiligen See, zieren.

DAS INNERE

Im Erdgeschoss des Charlottenburger Belvederes befand sich die kleine, einfach eingerichtete Wohnung des Königs, die Schlafkammer, Kammer, Küche und Nebenkammer umfasste. Wesentlich kostbarer und repräsentativer waren die beiden Obergeschosse ausgestattet. Die Beletage enthielt einen ovalen Festsaal, dessen Wände mit Taxusholz verkleidet waren; die Decke schmückte eine Malerei „en arabesque". Wie bei den 1796/97 für Friedrich Wilhelm II. eingerichteten Winterkammern im Neuen Flügel von Schloss Charlottenburg wurde der Fußboden aus verschiedenen einheimischen und ausländischen exotischen Hölzern sternförmig gestaltet und der einfassende Rand mit Rosetten verziert. Reliefartige Grisaille-Malereien mit mythologischen Szenen über Türen und Fenstern, vor denen blaue Seidengardinen hingen, vervollständigten den antikischen Gesamteindruck (Abb. 4).

Ähnlich aufwendig war der etwas niedrigere Saal des zweiten Obergeschosses ausgestattet. Er besaß einen ebenfalls reich intarsierten Fußboden, jedoch eine lackierte, gra-

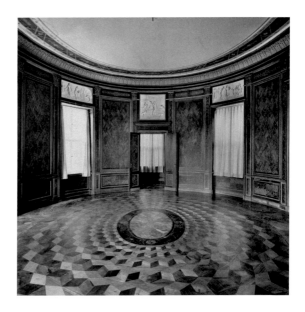

nit- und porphyrartig bemalte Wandverkleidung. Sie war mit
weiß lackierten Konsolen besetzt, auf denen 24 Tonvasen
nach römischen Vorbildern und die bronzierten Büsten des
„Großen Kurfürsten" Friedrich Wilhelm von Brandenburg
(1620–1688) sowie der ersten drei preußischen Könige Fried-
rich I., Friedrich Wilhelm I. (1688–1740) und Friedrich II. im
Cäsarengewand standen. Die laut Inventar im Dachgeschoss
aufbewahrten vier Notenpulte lassen vermuten, dass der lei-
denschaftlich Cello spielende König das Belvedere für kam-
mermusikalische Aufführungen nutzte. Überliefert sind auch
kleine Diners im Kreis engster Vertrauter sowie spiritistische
Sitzungen des Ordens der Rosenkreuzer, einem damals weit-
verbreiteten Geheimbund, dem der leicht zu beeinflussende
Friedrich Wilhelm II. angehörte. Seine Günstlinge Minister Jo-
hann Christoph von Woellner (1732–1800) und General Hans
Rudolf von Bischoffwerder (1741–1803) versuchten hier, den
empfindsamen Monarchen durch „Geisterbeschwörungen"

längst verstorbener Größen noch willfähriger für ihre politischen und persönlichen Absichten zu machen.

Von den nachfolgenden preußischen Hohenzollernherrschern nur selten genutzt, bot das Belvedere Ende des 19. Jahrhunderts einen verwahrlosten Eindruck, so dass 1913 eine durchgreifende Renovierung erforderlich wurde.

Wie alle Gebäude des Charlottenburger Schloss- und Gartenensembles war auch das Belvedere nach dem Ende der Monarchie 1918 in Staatsbesitz übergegangen. Im Zweiten Weltkrieg wurde es 1943 fast vollständig zerstört. Der äußere Wiederaufbau erfolgte 1956 bis 1960. Im Inneren orientierte sich die Raumstruktur der Obergeschosse an den saalartigen Flächen der Vorkriegszeit, während die ehemaligen kleinen Kammern im Erdgeschoss zugunsten einer großen Ausstellungsfläche aufgegeben wurden. Die Rekonstruktion der wandfesten Ausstattung unterblieb.

BERLINER PORZELLAN

Seit 1971 wird im Belvedere die Porzellansammlung des Landes Berlin gezeigt. Ihr Bestand macht sie zu einer der weltweit bedeutendsten Sammlungen von Erzeugnissen der drei im 18. Jahrhundert gegründeten Berliner Porzellanmanufakturen Wegely, Gotzkowsky und der KPM (Abb. 5). Ausgehend von der 1970 vom West-Berliner Senat erworbenen Kollektion des Unternehmers und Kunstsammlers Karl Bröhan, dem Initiator des gleichnamigen Museums für Jugendstil, Art déco und Funktionalismus schräg gegenüber von Schloss Charlottenburg, wurde die Sammlung stetig mit Mitteln der Stiftung Deutsche Klassenlotterie Berlin erweitert.

1751 gewährte Friedrich II. dem Wollzeugfabrikanten Wilhelm Caspar Wegely (1714–1764) das Privileg, eine Porzellanmanufaktur zu gründen, um die stark wachsende Nachfrage nach dem „weißen Gold" befriedigen zu können. Das Geheimnis der Porzellanherstellung, d. h. das Wissen um die Materialien und ihre Verarbeitung, hatte Wegely von der kurz zuvor entstandenen Manufaktur Höchst bei Frankfurt a. M.

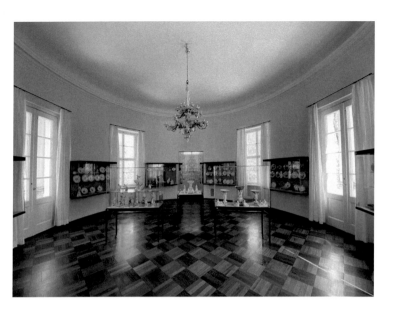

erworben. Mitte der 1750er Jahre konnte er Tee- und Kaffeeservice, Vasen und Figuren aus einer weißen glatten Masse anbieten, die als Fabrikmarke ein blaues „W" unter der Glasur trugen. Während die Modelle, die meist von dem aus Meißen kommenden Modelleur Ernst Heinrich Reichard (gest. 1764) angefertigt wurden, ansprechend waren, genügte die Malerei in ihrer etwas trockenen, spröden und zu kraftvollen Farbigkeit nicht den Vorstellungen des Königs (Abb. 6). Er bezog seine Porzellane weiterhin aus der Meißner Manufaktur, der es bereits 1708 als erster in Europa gelungen war, Hartporzellan in der Nachfolge Ostasiens herzustellen. Wirtschaftliche Gründe zwangen Wegely 1757 sein Unternehmen zu schließen.

1761 erfüllte der Kaufmann und Bankier Johann Ernst Gotzkowsky (1710–1775) den Wunsch des Königs, erneut eine Porzellanmanufaktur in Berlin einzurichten. Neben ehemaligen Mitarbeitern der Wegely-Fabrik gelang es ihm, hervorragende Maler und Modellmeister aus Meißen, unter ihnen Friedrich

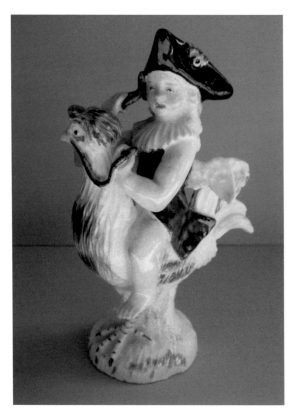

Elias Meyer (1723–1785), den wohl bedeutendsten Schüler
Johann Joachim Kaendlers (1706–1775), anzuwerben. In kür-
zester Zeit hatte die mit „G" gemarkte Produktion der neuen
Manufaktur den Anschluss an das hohe künstlerische Niveau
Meißens erreicht. Der „Reliefzierat", einer der schönsten De-
kore der Berliner Rokoko-Service, wurde unter Gotzkowskys
Leitung entwickelt (Abb. 7). Indessen war der Kaufmann durch
Fehlspekulationen in große finanzielle Bedrängnis geraten,
so dass er bereits 1763 sein Unternehmen wieder verkaufen
musste. Erworben wurde es diesmal von Friedrich II. selbst,

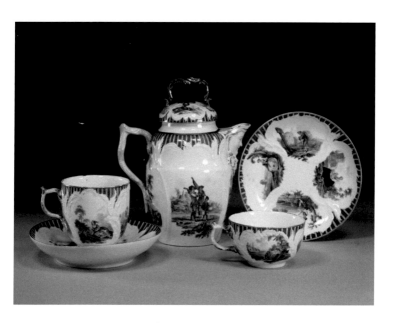

7 Teile eines
Kaffeeservice
mit bunten
Figuren in
Landschaften,
Modell „Relief-
zierat", Gotz-
kowsky-Modelle,
Ausführung KPM
Berlin um 1763/64,
Belvedere zweites
Obergeschoss

der für die Manufaktur den hohen Preis von 225.000 Talern
zahlte und außer den 143 Angestellten auch Tausende von
rohen Geschirren, gebrannten Porzellanen sowie 133 Modelle
übernahm. Er erteilte der nunmehr Königlichen Porzellan-
Manufaktur Berlin (KPM), deren Marke auch heute noch das
dem kurbrandenburgischen Wappen entnommene Zepter
darstellt, das Monopol der Porzellanherstellung in Branden-
burg-Preußen. Über ausländische Waren verhängte der König
ein Einfuhrverbot. Persönlich kümmerte er sich auch um alle
Belange des Unternehmens, dessen Qualität und Rentabili-
tät seinen repräsentativen Anforderungen entsprechen soll-
ten. Als sein bester Kunde bestellte Friedrich insgesamt 21
Tafelgeschirre für die Hofhaltungen seiner Schlösser und als
diplomatische Geschenke. Dazu zählte auch das 1767 für die
Verabschiedung des dänischen Gesandten Wilhelm Christoph
Diede zum Fürstenstein (1732– nach 1788) angefertigte Ser-
vice, dessen Dekoration mit natürlichen Blumengebinden auf

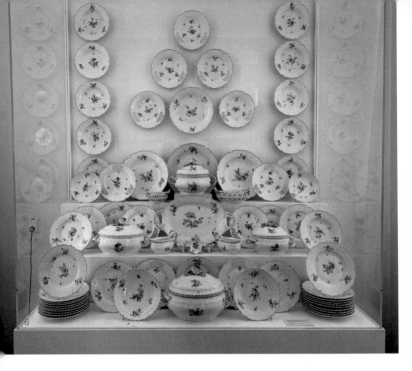

strahlend weißem Porzellan die hervorragende künstlerische Leistung der KPM in dieser Zeit belegt (Abb. 8).

Neben den großen Hofservicen, die nach und nach die in Meißen erworbenen Tafelgeschirre ersetzt hatten, begründeten vor allem prachtvolle Einzelwerke wie Vasen, Figuren, Uhrgehäuse, Toiletteservice, Kronleuchter und Spiegelrahmen den internationalen Ruhm der Berliner Manufaktur (Abb. 9).

Mit dem Tod Friedrichs des Großen 1786 endeten die persönliche Aufmerksamkeit und der gestaltende Einfluss des Herrscherhauses auf die KPM. Klassizistische Formen wie „antique glatt" und englische Wedgwood-Dekore verdrängten die Rokoko-Ornamentik. Fortan unterstand die Manufaktur einer Kommission, die als Verwaltungsinstanz zwischen dem König und der Direktion wirkte, für die regelmäßige Teilnahme an den Berliner Akademie-Ausstellungen sorgte und

8 Teile aus dem Tafelservice für den dänischen Gesandten Wilhelm Christoph Diede zum Fürstenstein, KPM Berlin, 1767, Belvedere erstes Obergeschoss

9 Brûle-Parfum,
Rauchgefäß zur
Verbesserung
der Raumluft mit
Aufglasurmalerei
„Fliegende Kinder
in Wolken", KPM
Berlin, 1765,
Belvedere zweites
Obergeschoss

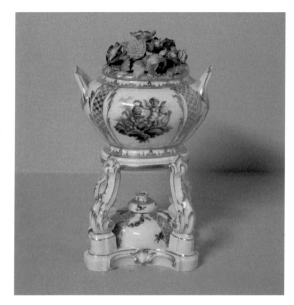

bekannte Künstler als Formgestalter und Porzellanmaler zu
gewinnen suchte.

In der Regierungszeit Friedrich Wilhelms III. (1770–1840)
entwickelte sich die KPM insbesondere in der Blumen- und
Vedutenmalerei neben Wien, dem französischen Sèvres und
St. Petersburg zu einer der führenden Porzellanmanufakturen
in Europa. Prunkvasen und Dessertservice mit botanischen
Kostbarkeiten, Ansichten und Panoramen der Schlösser und
Gärten in Berlin und Potsdam, mit Schlachtendarstellungen
und Erinnerungsbildern an die Befreiungskriege sollten die
Schönheit und den Ruhm Preußens verewigen (Abb. 10).

Bedeutende Architekten, Bildhauer und Maler wie Karl
Friedrich Schinkel (1781–1841), Friedrich von Gärtner (1791–
1847), Johann Gottfried Schadow (1764–1850), Gottfried
Wilhelm Voelcker (1775–1849) und Carl Daniel Freydanck
(1811–1887) lieferten Entwürfe zu Dekorationen, neuen Va-
senmodellen, Porzellantischen und Tafelaufsätzen für die

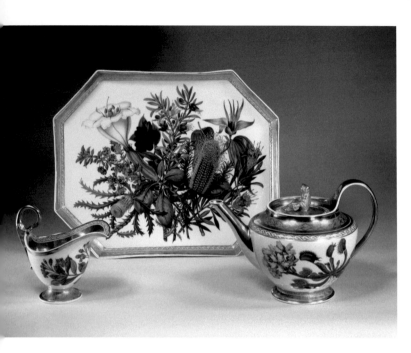

Ausstattung der königlichen Schlösser, als prunkvolle Staats-
geschenke oder für den freien Verkauf.

Seit der Mitte des 19. Jahrhunderts hatte sich jedoch die
Manufaktur künstlerisch schon weitgehend vom höfischen
Geschmack gelöst, sich kurz vor dem Ersten Weltkrieg auch
modernen Strömungen geöffnet und zu einem Vorzeigebe-
trieb der preußischen Wirtschaft entwickelt.

Nach dem Ende der Monarchie 1918 produzierte das Unter-
nehmen unter der Bezeichnung „Staatliche Porzellan-Manu-
faktur". Umgewandelt in eine GmbH nennt es sich seit 1989
wieder – anknüpfend an seine über 240-jährige Geschichte –
„Königliche Porzellan-Manufaktur Berlin".

10 Teile eines
Kaffeeservice mit
farbigem botani-
schen Dekor und
reicher gravierter
Vergoldung aus
der Pflanzenwelt
des British
Empire, KPM
Berlin, 1817–1823,
Belvedere erstes
Obergeschoss

DIE PORZELLANAUSSTELLUNG IM BELVEDERE

11 Vasenpaar mit Ansichten der von König Friedrich Wilhelm IV. von Preußen bewohnten Schlösser Charlottenburg und Stolzenfels nach Gemälden Carl Daniel Freydancks, Modell „Französische Vase No 6 mit verzierten Henkeln", KPM Berlin, nach 1849, Belvedere Erdgeschoss

Die museale Präsentation der Sammlung ist chronologisch geordnet und auf jeder der drei Etagen einem zentralen Thema gewidmet. Dazu ist 2010 ein eigener kleiner Kunstführer „Die Porzellansammlung des Landes Berlin im Belvedere Charlottenburg" erschienen.

Unter dem Motto „Porzellan und Interieur" dokumentieren im Erdgeschoss Vasen, Schalen, Büsten, Leuchter und Uhren ihren repräsentativen Stellenwert auf Kaminsimsen, Konsolen, Kabinettschränken, Kommoden und in Vitrinen herrschaftlicher Wohnräume (Abb. 11).

Die enge Verbindung von „Porzellan und Tafelkultur" wird in der ersten Etage gezeigt. Teile verschiedener Tafelservice und -aufsätze, Erinnerungstassen und figürliche Plastiken belegen die politische Bedeutung des Porzellans als diplomatische Geschenke und seinen zentralen Stellenwert für die höfische und bürgerliche Tafelkultur.

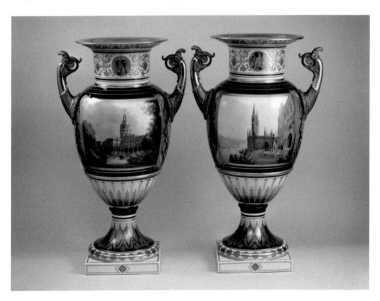

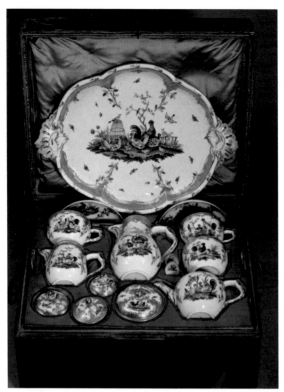

„Porzellan und der Genuss heißer Getränke" wie Tee, Kaffee und Schokolade stehen im Obergeschoss im Mittelpunkt. Praktische friderizianische Kofferservice und klassizistische Einzeltassen aus dem hochgeschätzten da geschmacksneutralen, hitzebeständigen und wärmespeichernden Porzellan unterstützten den Siegeszug der modischen Heißgetränke seit dem 18. Jahrhundert (Abb. 12). In der Ausstellungspräsentation wird somit nicht nur die künstlerische Entwicklung der Porzellane, sondern auch ihre vielfältige Verwendung innerhalb der europäischen Kulturgeschichte deutlich.

DAS MAUSOLEUM

Der häufigste im Charlottenburger Schlossgarten besuchte Ort ist das westlich des Karpfenteichs gelegene Mausoleum, die Grabstätte Königin Luises von Preußen (1776–1810) (Abb. 13). Ihr früher Tod am 19. Juli 1810 in Hohenzieritz, dem Landsitz ihres Vaters Herzog Karl II. von Mecklenburg-Strelitz (1741–1816), rief im ganzen Land tiefe Trauer hervor. Die Gemahlin Friedrich Wilhelms III. galt angesichts ihrer unerschütterlichen Haltung nach der Niederlage gegen Frankreich 1806 den gedemütigten Patrioten als Vorbild und Inbegriff einer moralischen Überlegenheit Preußens über die Besatzer (Abb. 14). Der Wunsch, ihrem Andenken ein bleibendes Denkmal zu setzen, wurde auch von führenden Künstlern mit großer Anteilnahme unterstützt. Es war jedoch der König, der aus sehr persönlichen Gründen nicht nur den Standort, sondern auch die architektonische Gestaltung des geplanten

13 Ansicht des Mausoleums von Süden, 2011

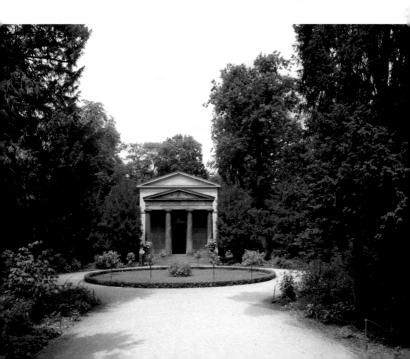

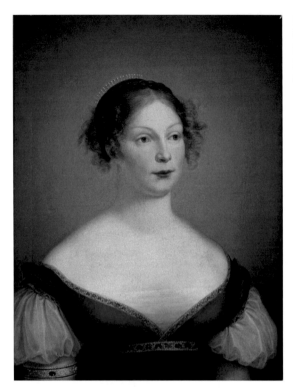

14 Wilhelm von Schadow, Postumes Porträt der Königin Luise von Preußen, 1810

Mausoleums für die geliebte Verstorbene festlegte: Ihre letzte Ruhestätte sollte im westlichen Teil des Schlossgartens entstehen, nahe der „Neuen Insel", am Ende einer dunklen Tannenallee, die sie „wegen ihres eigentümlich schwermütigen Charakters" gerne mochte. Für den trauernden Witwer wurde die Beschäftigung mit dem Gedenkort seiner Ehefrau eine Quelle des Trostes (Abb. 15). Von ihm angefertigte Skizzen sahen einen Bau im Stil eines antiken dorischen Tempels mit einem über sieben Stufen zwischen kräftigen Treppenwangen erhöhten viersäuligen Portikus vor. Dahinter sollte sich eine Vorhalle mit drei Treppen befinden, von denen die mittlere in

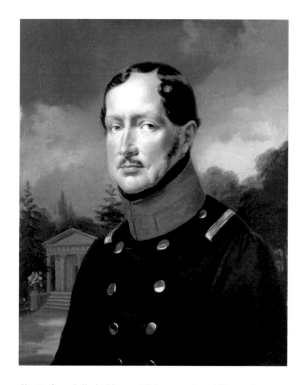

die Gruft und die beiden seitlichen zu einer höher gelegenen Gedächtnishalle führten. Mit der Aufgabe, diese Vorgaben umzusetzen, die Fassade zu zeichnen und zu ordnen, betraute Friedrich Wilhelm III. den jungen, nahezu unbekannten Karl Friedrich Schinkel, der selbst eine romantische lichtdurchflutete, aber viel zu aufwendige und kostspielige gotische Pfeilerhalle entworfen hatte. Daher lag die rasche Ausführung in den Händen des Oberhofbauamts unter Leitung des bewährten Heinrich Gentz (1766–1811), so dass der vorerst in der Berliner Domgruft ruhende Leichnam Luises bereits am 23. Dezember 1810 überführt werden konnte.

DER BAU

Der kleine Grabtempel der mit 34 Jahren verstorbenen Preu-
ßenkönigin entstand am Ende einer noch aus der Barockzeit
erhaltenen von Tannen gesäumten Allee auf einem runden
Platz, der von typischen Trauerpflanzen umgeben war. Außer
den Nadelhölzern wuchsen hier Zypressen, babylonische Wei-
den, weiße Rosen und Lilien sowie Hortensien, die Lieblings-
blumen Luises (Abb. 16).

 Der Vorbau und alle architektonischen Gliederungsele-
mente waren aus lichtgelbem Pirnaer Sandstein gearbeitet,
die Wandflächen mit Quaderputz versehen und in tiefem Gelb
gestrichen. Die schlanken Säulen entsprachen einer erst da-
mals bekannt gewordenen hellenistischen Abwandlung der
klassischen dorischen Ordnung. Hinter der hohen kassettier-

16 Johann Erdmann
Hummel, Das
Mausoleum der
Königin Luise im
Charlottenburger
Schlossgarten,
um 1812

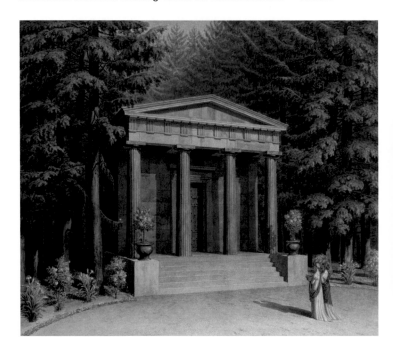

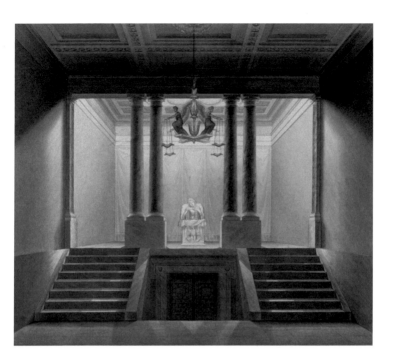

17 Johann Erdmann Hummel, Innenansicht des Mausoleums der Königin Luise mit dem Modell zu ihrem Grabmal von Christian Daniel Rauch und dem Bronzeleuchter nach Entwurf Karl Friedrich Schinkels, 1811/12

ten Eingangstür aus Bronze liegt ein Vorraum, in dem der von Schinkel 1810 entworfene kreuzförmige Ampel-Leuchter der Berliner Bronzefabrik Werner & Neffen mit vier knienden, Lichterschalen haltenden Cherubinen hängt (Abb. 17). Darunter führen Stufen zu der durch eine weitere Bronzetür verschlossenen, nur dem Besuch der Herrscherfamilie vorbehaltenen gewölbten Gruft mit dem schlichten Zinnsarg der Königin hinab. Die darüberliegende, anfangs der Öffentlichkeit einmal monatlich, später regulär zugängliche Gedächtnishalle ist über seitliche, etwas schmalere Treppen erreichbar und wird durch zwei auf Sockeln stehenden Säulenpaare vom Vorraum abgetrennt. Die rotbraun und hellgrün geaderten Marmorsäulen stammen aus dem barocken Oranienburger Schloss, sind jedoch älteren Ursprungs und wurden mit neuen Basen

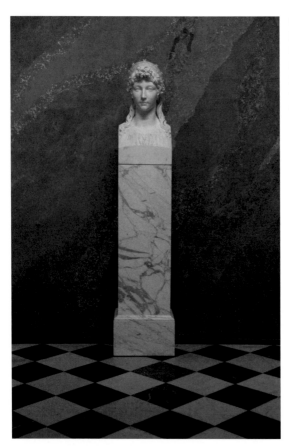

und Kapitellen aus weißem Carrara-Marmor versehen. Die Gedächtnishalle bestand ursprünglich nur aus einem fast quadratischen, mit Oberlicht versehenen Raum, dessen Wände mit grünlich-grauem und die Gesimse mit gelblichem Stuckmarmor verkleidet waren. Lediglich für die Treppen, die Säulenpostamente und die Wandsockel wurde roter Kaufunger Marmor verwendet. In Erinnerung an die Königin wurde zunächst eine aus Carrara-Marmor angefertigte, überlebensgroße Her-

menbüste Luises als Juno Ludovisi aufgestellt. Bereits 1805 zu Lebzeiten der Verstorbenen von ihrem damaligen Kammerdiener Christian Daniel Rauch (1777–1857) in Berlin begonnen, hatte sie der inzwischen in Rom zum Bildhauer aufgestiegene, aber noch völlig unbekannte Künstler rechtzeitig 1810 vollendet (Abb. 18).

DAS GRABMAL DER KÖNIGIN LUISE

Nach längeren Überlegungen, ob in der Gedächtnishalle dauerhaft eine Büste oder ein Altar, ein Sarkophag oder ein Standbild an die Königin erinnern solle, bestimmte Friedrich Wilhelm III. wie beim Mausoleumsbau auch das Aussehen des Grabmonuments selbst: Die Verstorbene sollte überlebensgroß, mit höher gebettetem Oberkörper, leichter Kopfneigung nach rechts, verschränkten Armen und Beinen und umhüllt von einem durchscheinenden, faltenreichen, die Körperformen betonenden Gewand auf einem antikischen Ruhebett liegen. Die gewünschte Natürlichkeit in der Darstellung sollte den Eindruck des Todes mildern. Als Unterbau war eine architektonisch kräftig gebildete, reich ornamentierte Scheintumba aus Marmor vorgesehen, die an der Kopf- und Fußseite den vollplastischen preußischen Adler zeigte. Die Längsseiten schmückten das preußische und das auf die Herkunft der Königin hinweisende mecklenburgische Wappen.

Neben den Berliner Künstlern Johann Gottfried Schadow und Christian Daniel Rauch wurden auch die beiden berühmtesten Bildhauer ihrer Zeit, Antonio Canova (1757–1822) und Bertel Thorvaldsen (1770–1844), um Entwürfe gebeten. Selbst wenn Schadows Idee den Wünschen des Königs nach Natürlichkeit mehr entsprochen haben dürfte, entschied er sich schließlich, unter maßgeblichem Einfluss des damaligen preußischen Gesandten am Päpstlichen Stuhl Wilhelm von Humboldt (1767–1835) und dem von ihm diplomatisch eingefädelten Ausscheiden der beiden anderen Bildhauer, für den Entwurf Rauchs. Unter den Augen Friedrich Wilhelms III. fertigte dieser in der Charlottenburger Großen Orangerie das

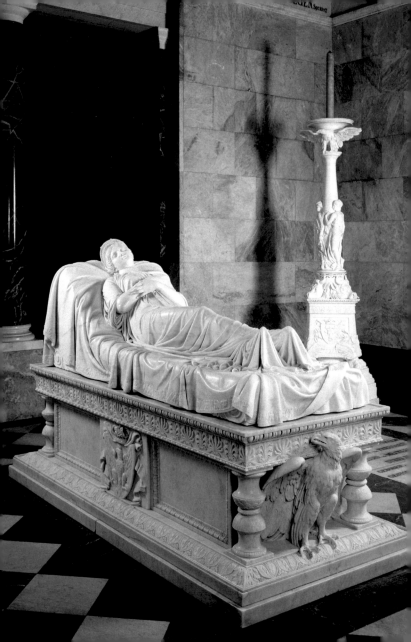

19 Christian
Daniel Rauch,
Grabmonument
der Königin Luise
und Kandelaber
von Friedrich
Tieck, 1811–1814,
Gedenkhalle

Gipsmodell, dessen Ausführung in gelblich schimmerndem Carrara-Marmor 1811 bis 1814 in Rom erfolgte. Es gelang Rauch, die Verstorbene als Schlafende in lebensnaher und – durch Hinzufügung eines palmettengeschmückten Diadems – in hoheitsvoller Idealität darzustellen. Damit wurde das Grabmonument Königin Luises als ein Hauptwerk der Berliner Bildhauerkunst zugleich auch ein Meisterwerk der deutschen Skulptur des 19. Jahrhunderts (Abb. 19).

Vor seiner Abreise nach Italien hatte Rauch dem König noch vorgeschlagen, zwei hohe Marmorkandelaber zu beiden Seiten des Grabdenkmals aufzustellen. Ausgeführt wurden sie von ihm und Christian Friedrich Tieck (1776–1851). Sie zeigen die drei Parzen und Horen, antike Schicksals- und Jahreszeitengöttinnen, wie sie reigenartig die Säulen umziehen. Lichterschalen tragende Adler bilden die Bekrönung der Kandelaber, die auf dreiseitigen, mit preußischen Adlern bzw. mecklenburgischen Stierköpfen wappengeschmückten Postamenten emporwachsen. Die Gegenüberstellung der griechischen Schicksals- und Jahreszeitengöttinnen war ein Lieblingsmotiv der Romantik und entsprach dem ewigen Kreislauf der Natur und der landschaftlichen Einbettung des Mausoleums in den Schlossgarten. Nach abenteuerlichen Irrwegen, verursacht durch die wechselvollen Ereignisse der Befreiungskriege, trafen Grabmonument und Kandelaber erst im Mai 1815 in Charlottenburg ein, um sogleich im Mausoleum aufgestellt zu werden.

DAS MAUSOLEUM ALS GRABLEGE DER PREUSSISCHEN HOHENZOLLERNDYNASTIE

20 Blick in das
Mausoleum nach
Norden mit dem
Apsisfresko von
Carl Gottfried
Pfannschmidt,
2008

Nach dem politischen Wiederaufstieg Preußens wurde 1828 der einfache Sandstein-Portikus des Mausoleums durch einen gleichgestalteten aus rotem poliertem Granit ersetzt. Der massive Granitblock, dessen patriotische Bedeutung man seinem märkischen Fundort zuschrieb, reichte auch für die Anfertigung der beiden auf den äußeren Treppenwangen stehenden Vasen. Der alte Sandstein-Vorbau wurde auf die

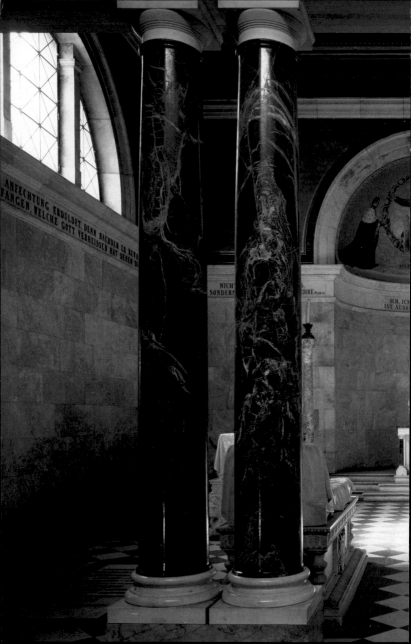

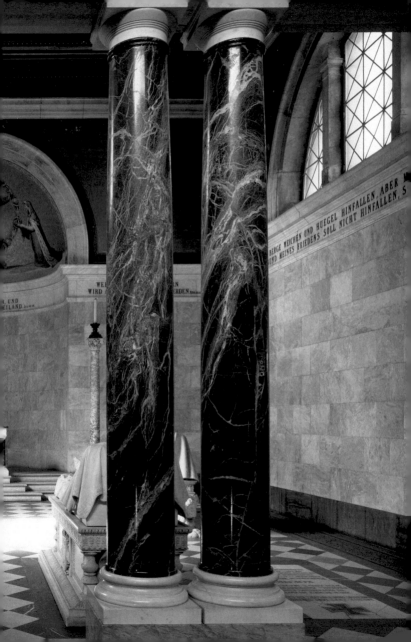

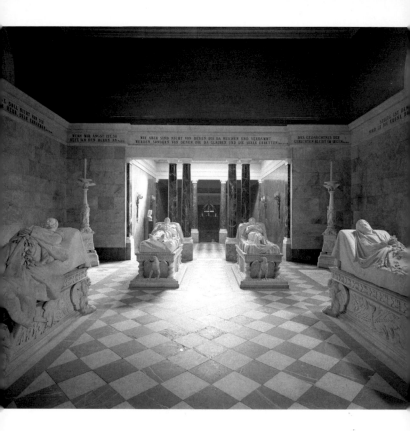

Pfaueninsel nahe der Meierei versetzt und mit einer kleinen offenen Halle und einer Büste der Königin von Rauch zu einer weiteren Luisengedenkstätte gestaltet.

Als 1840 Friedrich Wilhelm III. starb, ließ Friedrich Wilhelm IV. (1795–1861) seinen Vater ebenfalls in der Charlottenburger Mausoleumsgruft beisetzen. 1841 gab er bei Rauch einen Marmorgrabmal mit der Darstellung des Verstorbenen in Uniform und schlichtem Feldmantel in Auftrag, der 1846 in der Gedächtnishalle neben dem Luises aufgestellt wurde. Dazu war eine erste Erweiterung des Mausoleums notwendig,

21 Blick in das
Mausoleum nach
Süden mit den
Grabmonumenten
Königin Luises
und Friedrich
Wilhelms III.
von Christian
Daniel Rauch
(hinten) sowie den
Grabdenkmälern
Kaiser Wilhelms I.
und seiner
Gemahlin Augusta
von Erdmann
Encke (vorn),
um 1952

die unter Leitung Ludwig Ferdinand Hesses (1795–1876) stand (vgl. Grundriss). Nach Entwurf Schinkels wurde 1841/42 eine überhöhte, querschiffartige Kapelle mit einer um drei Stufen erhöhten Altarnische angefügt, auf die die Ausrichtung beider Sarkophage erfolgte. Die neue Halle war mit der alten wiederum durch zwei Säulenpaare verbunden. Im Äußeren und Inneren überlagerten frühmittelalterliche Bauformen den ursprünglichen antikisierenden Tempelcharakter des Mausoleums: Das flache Giebelfeld wurde mit dem Monogramm Christi zwischen Alpha und Omega geschmückt und die Apsis durch einen Altar und ein Marmorkruzifix von Wilhelm Achtermann (1799–1884) in christlich-religiösem Sinne umgedeutet. Ein 1849/50 von Carl Gottfried Pfannschmidt (1819–1887) geschaffenes Freskogemälde an der Kuppel der Altarapsis zeigt Christus als thronenden Weltenherrscher in Engelsgloriole auf Goldgrund zwischen dem knienden Herrscherpaar Friedrich Wilhelm III. und Luise, die ihm ihre Kronen als Zeichen der Ergebenheit weltlicher unter die göttliche Macht darbieten (Abb. 20).

Der Wunsch Kaiser Wilhelms I. (1797–1888), zweitältester Sohn des Königspaares und Nachfolger Friedrich Wilhelms IV., ebenfalls im Mausoleum bestattet zu werden, führte nach seinem Tod zu einer nochmaligen Erweiterung unter Leitung Albert Geyers (1846–1938). Die rückwärtige Wand wurde weiter nach Norden verlegt und das Gemälde Pfannschmidts in die neue Altarapsis versetzt (vgl. Grundriss Mausoleum). Äußerlich erschien somit die Mausoleumsfassade von 1828 mit ihrem Säulenportikus aus Granit nur noch als niedriger Vorbau einer größeren Begräbnisstätte, die längst als vielbesuchter „Wallfahrtsort" preußisch gesinnter Patrioten an Bedeutung gewonnen hatte. Die Anfertigung der Grabdenkmäler für Kaiser Wilhelm I. und seine Gemahlin Augusta von Sachsen-Weimar-Eisenach (1811–1890) wurde dem Berliner Bildhauer Erdmann Encke (1843–1896) übertragen. In Anlehnung an Rauchs Grabmale entstanden 1894 liegende Porträtfiguren aus Carrara-Marmor, die trotz ihrer Ausführung in neubarocken Formen die spätklassizistische Einheitlichkeit des Ganzen wahrten (Abb. 21).

In der öffentlich nicht zugänglichen Mausoleumsgruft sind noch Auguste Fürstin von Liegnitz (1800–1873), zweite Gemahlin Friedrich Wilhelms III., Prinz Albrecht (1809–1872), jüngster Sohn des Königs, sowie zu Füßen seiner Eltern das Herz des 1861 in der Potsdamer Friedenskirche beigesetzten Friedrich Wilhelm IV. bestattet worden (Abb. 22). Im Zweiten Weltkrieg nur geringfügig beschädigt, ist das Mausoleum mit den Sarkophagen in der Gedenkhalle nach Instandsetzungs- und Restaurierungsarbeiten seit 1952 wieder von April bis Oktober zu besichtigen.

22 Blick in die Mausoleumsgruft nach Süden mit den Zinnsärgen Friedrich Wilhelms III. und Königin Luises (hinten) sowie den samtbespannten Särgen Wilhelms I. und Kaiserin Augustas (vorn), 2008

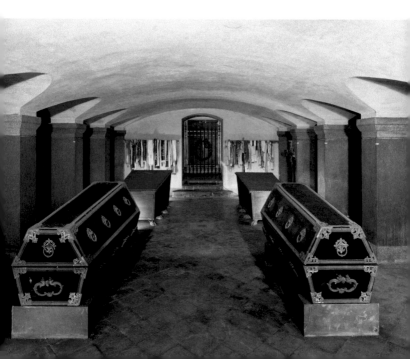

DER NEUE PAVILLON

Im südöstlichen Schlossgarten, unweit des Neuen Flügels Friedrichs II., liegt nahe der Spree eine italienisch anmutende Villa – der Neue Pavillon Friedrich Wilhelms III. Das Meisterwerk klassizistischer Baukunst wurde vom Oberbaudirektor Karl Friedrich Schinkel entworfen (Abb. 23).

Nach dem frühen Tod seiner ersten Gemahlin, der gleich einer Heiligen verklärten Königin Luise, heiratete der alternde Monarch 1824 die 30 Jahre jüngere österreichische Gräfin Auguste von Harrach (1800–1873), in der er eine „fürsorgliche Tochter" zu finden hoffte. Mit der morganatischen, d.h. nicht standesgemäßen Verbindung erhielt die Vermählte den Titel einer Fürstin von Liegnitz und Gräfin von Hohenzollern (Abb. 24). Diese Veränderung im Leben Friedrich Wilhelms III. dürfte der unmittelbare Anlass zur Errichtung des Neuen Pavillons als privates Refugium gewesen sein. Zusammen

23 Ansicht des Neuen Pavillons von Westen, nach 2012

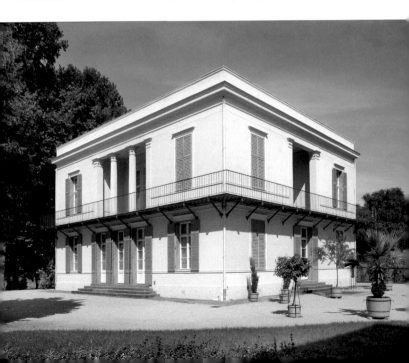

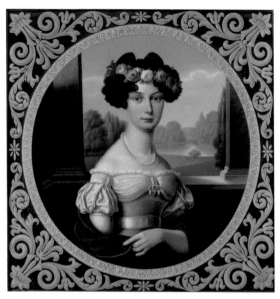

24 Porzellanmaler nach Wilhelm von Schadow, Fürstin Auguste von Liegnitz, im Hintergrund die Hohe Brücke im Charlottenburger Schlossgarten, um 1826

bewohnte das Paar jedoch das Sommerhaus nie; die Fürstin lebte offiziell in der ehemaligen Zweiten Wohnung Friedrichs II. im Neuen Flügel. Die Pläne für den Pavillon lieferte Schinkel 1824/25, nachdem er bereits 1822 für Wilhelm von Humboldt den Umbau des Schlosses Tegel zu einem Sommersitz in klassizistischen Formen übernommen hatte. 1824 bis 1827 entwarf Schinkel auch die Bauten in Glienicke an der Havel für Prinz Carl von Preußen (1801–1883), drittältester Sohn Friedrich Wilhelms III., und 1826 bis 1829 Schloss Charlottenhof im Park von Potsdam-Sanssouci für Kronprinz Friedrich Wilhelm (IV.). Als Gesamtkunstwerke sind die prinzlichen Schloss- und Gartenanlagen herausragende Zeugnisse antikisierenden Bauens in englischem Landschaftsstil. Vorbilder für den Neuen Pavillon fanden Friedrich Wilhelm III. und Schinkel bei italienischen Sommerhäusern, insbesondere der Villa Reale del Chiatamone, die der König während seiner Italienreise 1822 in Neapel bewohnt hatte. Einfachheit und

25 Carl Schmidt,
Postumes Porträt
Karl Friedrich
Schinkels als
Architekt,
um 1851/52

Klarheit charakterisieren die Architektur und Innengestaltung. Die Bauleitung lag in den Händen von Albert Dietrich Schadow (1797–1869), einem Schüler Schinkels.

DER NEUE PAVILLON NACH 1840

Nach dem Tod Friedrich Wilhelms III. wurde der Neue Pavillon nicht mehr bewohnt und blieb bis 1906, als ein Teil der preußischen Hausbibliothek dort untergebracht wurde, im Wesentlichen unverändert. 1936 bis 1938 instand gesetzt und auf Inventargrundlage als Museumsschloss ausgestattet,

brannte das Gebäude während des Zweiten Weltkriegs 1943 bis auf die Außenmauern nieder, wobei auch die Einrichtung fast vollständig zugrunde ging. 1957 bis 1970 erfolgte der Wiederaufbau des damals sogenannten Schinkel-Pavillons und die weitgehende Rekonstruktion der wandfesten Innendekorationen – allerdings ohne die mobile Ausstattung. Nach Möglichkeit sollte die verlorene Einrichtung durch vergleichbare Stücke der Schinkelzeit ersetzt und als Museum für die Berliner Kunst des frühen 19. Jahrhunderts, herausragende Maler dieser Epoche und die Bedeutung des Universalgenies Schinkel genutzt werden (Abb. 25). 2009 bis 2011 erfolgte eine mit Mitteln des Europäischen Fonds für regionale Entwicklung (EFRE) und privaten Spendengeldern geförderte Restaurierung von Gebäude und Innenräumen.

DAS ÄUSSERE

Auf nahezu quadratischem Grundriss wurde 1825 ein zweigeschossiges würfelförmiges Gebäude mit einem niedrigen, hinter einer Attika verborgenen flachen Zeltdach mit Oberlicht errichtet. Einfachheit und Klarheit charakterisieren die Architektur. In Höhe des Obergeschosses ist ein umlaufender, auf gusseisernen Konsolen ruhender und unterseitig mit gelben Sternen auf blauem Grund bemalter Balkon mit einem Geländer aus schlichtem Stabwerk angebracht. In ihrer Mitte öffnen sich die vier Fassaden im Erdgeschoss durch Fenstertüren, im Obergeschoss in von Pilastern eingefassten Loggien. Die der Schlossterrasse zugewandte Westfront und die heutige straßenseitige Ostfront werden durch eine breitere mit je zwei zusätzlich eingestellten Säulen gestützte Loggia, deren Kapitelle im antikisierenden korinthischen Stil wohl dem Vorbild des „Turms der Winde" in Athen folgen, hervorgehoben. Die teilweise mit Schlagläden versehenen Fenster und Türen sind rechteckig von flachen Blenden gefasst, durch gerade Verdachungen betont, und an der Nord- und Südfassade mit einer Ausnahme als Scheinfenster ausgebildet. Die architektonischen Bauelemente – Basen,

Kapitelle, Fensterverdachungen, Gesimse – bestehen aus Sandstein und sind wie die verputzten Wandflächen in rötlich gebrochenem Weiß gestrichen, wozu die schilfgrünen Fensterläden einen wirkungsvollen Kontrast bilden. Von der Südseite des Pavillons führte ab 1828 ein Verbindungsgang aus böhmischen Lavaplatten zu einem Eingang an der Ostfassade des Neuen Flügels, in dessen Obergeschoss die Fürstin von Liegnitz wohnte. 1837 wurde ein zeltartiger, weiß und hellblau gefasster, mit Zink gedeckter hölzerner Aufbau auf dem Dach als Sonnenschutz errichtet, um die Aussicht genießen zu können. Vor der Westfront des Sommerhauses ließ der König 1840 zwei Granitsäulen mit einander zugewandten Viktorien – antiken Siegesgöttinnen – von Christian Daniel Rauch aufstellen, wodurch der Achsenbezug auf die barocke Schlossanlage verstärkt wurde. Zahlreiche um den Pavillon in Kübeln und Töpfen verteilte Palmen, Aloen und Kakteen entsprachen italienischen Villenumgebungen und dienten der landschaftlichen Einbettung in den Schlossgarten. In Erinnerung an diesen Zustand wurde im Zuge der 2009 bis 2011 erfolgten Restaurierung des Neuen Pavillons auch dessen gärtnerisches Umfeld zeitgenössisch interpretiert und neu gestaltet. Im Sommer sind hier südländische Kübelpflanzen, Palmen und Agaven aufgestellt.

DAS INNERE

Schinkel hatte nicht nur den Bau, sondern auch die dekorative Ausgestaltung der Räume sowie den größten Teil der Ausstattung entworfen (Abb. 26).

Durch ein Rechteckraster auf beiden Geschossen war das Sommerhaus in je neun fast gleichgroße Raumeinheiten unterteilt, wobei die Loggien im Obergeschoss nur die halbe Raumtiefe einnahmen und die dahinter liegenden schmalen „Resträume" als Passagen die Eckzimmer miteinander verbanden (vgl. Grundrisse).

Die Raumgestaltung war betont einfach gehalten. Die meisten Zimmer verfügten lediglich über einfarbige Papier-

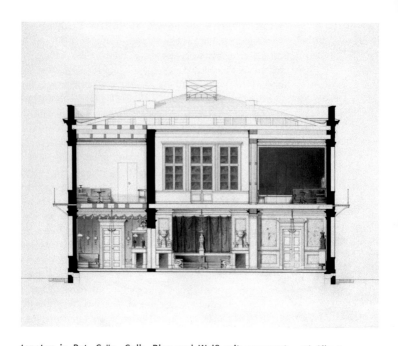

tapeten in Rot, Grün, Gelb, Blau und Weiß mit ornament-
gemusterten Borten sowie Vorhänge aus weißer Rohseide.
Eine Ausnahme bildete neben dem von Julius Schoppe
(1795–1868) mit pompejanischen Arabesken ausgemalten
Treppenhaus und oberem Vestibül nur der repräsentative,
durch seine Größe hervorgehobene Gartensaal im Erdge-
schoss. Die zur festen Ausstattung der Räume gehörenden
Eckkamine mit querformatigen Spiegeln waren von Gipsbüs-
ten bekrönt, die meist weibliche Angehörige der königlichen
Familie darstellten. Die bewegliche Ausstattung bestand aus
erlesenem Mobiliar und kunsthandwerklichen Gegenständen.
Die Einrichtung ergänzten vorhandene Stücke, u. a. Meister-
werke russischen Kunsthandwerks, die Prinzessin Charlotte
(1798–1860) – als Alexandra Fjodorowna Gemahlin von Zar
Nikolaus I. (1796–1855) – ihrem Vater Friedrich Wilhelm III.
geschenkt hatte. Daneben setzten die vom König in Italien er-

26 Albert
Dietrich Schadow,
Fassadenaufriss
der Westseite des
Neuen Pavillons,
1825

27 Karl Friedrich
Schinkel, Entwurf
für ein Zimmer
mit Kupferstichen
nach Gemälden
Raffaels, 1824/25

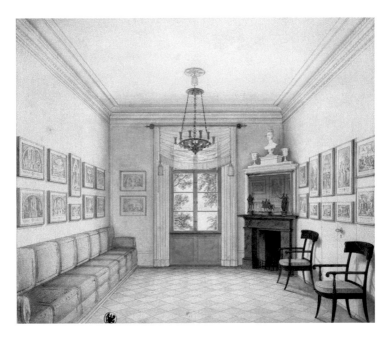

Folgende
Doppelseite:
28 Blick in das mit
pompejanischen
Arabesken
ausgemalte
Treppenhaus. Im
Vordergrund zwei
rekonstruierte,
nach Entwürfen
Schinkels in der
Berliner Ofenfabrik
Tobias Christoph
Feilner angefer-
tigte Kandelaber
(Raum 10/11)

worbenen Arbeiten südländische Akzente. Als Bilderschmuck
dienten überwiegend Grafiken und Zeichnungen von persön-
lichem Erinnerungswert, darunter insgesamt 44 Kupferstiche
nach Werken des damals hochverehrten Renaissancekünst-
lers Raffael (1483–1520), die im Grünen Zimmer und Weißen
Zimmer aufgehängt waren (Abb. 27).

Nach Kriegszerstörung und Wiederaufbau ist der Neue Pa-
villon auch heute wieder über das an der Südseite gelegene
Vestibül und das anschließende zentrale Treppenhaus (Raum
10/11) zugänglich (Abb. 28). Vestibül, Gartensaal und Rotes
Zimmer zeigen Originalinventar der Erbauungszeit bzw. ana-
loge oder rekonstruierte Objekte und vermitteln somit einen
Eindruck von Ausstattung und Raumwirkung der Zeit Fried-
rich Wilhelms III. Die anderen Zimmer, die ursprünglich vom
Geheimen Kämmerer, von Kammerdienern, Lakaien und Be-
diensteten genutzt wurden, widmen sich in musealer Präsen-

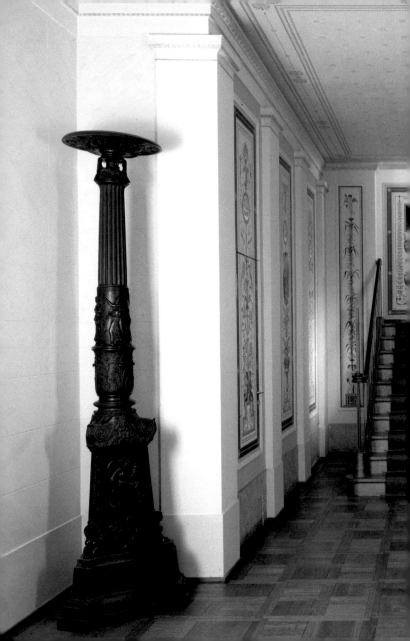

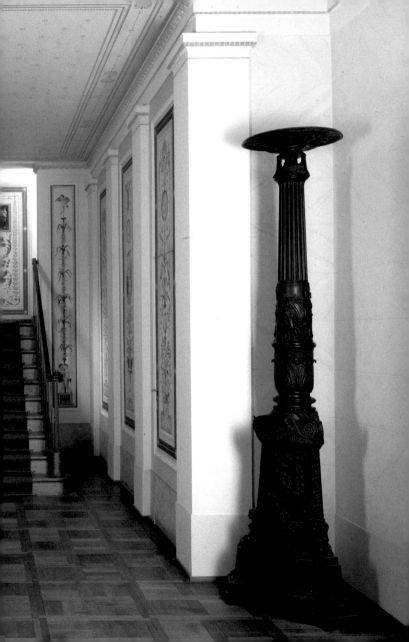

tation verschiedenen Themenbereichen, welche die preußi- 29 Blick in
sche Kunst des frühen 19. Jahrhunderts maßgeblich prägten. den Gartensaal
In den ursprünglich nur dem König vorbehaltenen Räumen (Raum 12/13)
des Obergeschosses sind überwiegend Gemälde bedeutender
Künstler der Epoche zu sehen, darunter Schinkel, Caspar Da-
vid Friedrich (1774–1840), Eduard Gaertner (1801–1877) und
Carl Blechen (1798–1840).

Im Erdgeschoss schließt sich an das rekonstruierte und
wieder mit pompejanischen Arabesken ausgemalte Trep-
penhaus der nach Westen zum Schloss gelegene Gartensaal
(Raum 12/13) an (Abb. 29). Aus zwei Raumeinheiten gebildet,
ist er doppelt so groß wie die anderen Zimmer und besitzt
eine repräsentative, durch profilierte Leisten und Gesimse in
Felder gegliederte Wandverkleidung aus grünem, grauem und
ockerfarbenem Stuckmarmor. Zwei Kamine aus weißem Car-
rara-Marmor rahmen eine breite halbrunde Nische. In sie ist
eine große, einer antiken Exedra nachempfundene, mit leuch-

30 Blick in das
Rote Zimmer
(Raum 14)

tend blauem Seidengewebe bezogene Sitzbank eingefügt, die
von einer gleichfarbigen, gerafften Draperie mit bedruckten
gelben Sternen hinterfangen wird. Wie im benachbarten Ro-
ten Zimmer konnte diese textile Ausstattung einschließlich
der Fenstergardinen nach exakten Vorgaben der Schinkelzeit
originalgetreu rekonstruiert werden. Im vorderen Teil des Gar-
tensaals ergänzen Tafelstühle aus Birkenholz, Marmorvasen,
antikisierende Statuetten und raumhohe Spiegel den reprä-
sentativsten Ausstattungsbereich des Neuen Pavillons.

Trotz großer Verluste vermittelt auch das Rote Zimmer
(Raum 14) in seiner Rekonstruktion den vollständigen Ein-
druck eines ursprünglichen königlichen Interieurs (Abb. 30).
Prägend für den Raum bleibt die in den 1970er Jahren erfolgte
Wiederherstellung der Wandgestaltung Schinkels, einer roten
Velourtapete mit Medaillons und pompejanischen Motiven.
Zur originalen Ausstattung gehören der mahagonifurnierte
Konsoltisch, die Marmorschale mit Schlangenhenkeln sowie

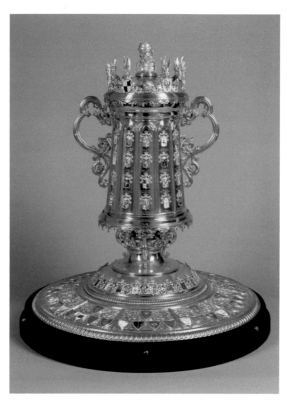

der von Schinkel eigens für diesen Raum entworfene Schalen-
kronleuchter.

Im Grünen Zimmer (Raum 15), das einst der Geheime Käm-
merer und Vertraute des Königs, Carl Daniel Timm (1761–1831)
bewohnte, spiegelt sich die Sehnsucht des frühen 19. Jahr-
hunderts nach nationaler Einheit in den Kunstwerken wider.
Die Darstellungen verweisen auf ein romantisch-idealisiertes
Mittelalterbild mit gottgegebenem Herrschaftssystem einer
ständisch gegliederten Gesellschaft. Hervorzuheben sind Carl
Wilhelm Kolbes (1781–1853) Gemäldezyklus der Glasfenster-
entwürfe für die wiederaufgebaute gotische Marienburg in

32 Zimmer für Lakaien und einen Kammerdiener (Raum 16) mit Joseph Schneevogls Schreibsekretär, 1828

Ostpreußen und der nach Schinkels Entwürfen vom Berliner Hofgoldschmied Johann George Hossauer (1794–1874) angefertigte Silberpokal zum Fest vom „Zauber der weißen Rose". Es wurde 1829 im Potsdamer Neuen Palais als historisierendes Ritterspiel zu Ehren Alexandra Fjodorownas inszeniert (Abb. 31).

Das benachbarte Zimmer für Lakaien und den Kammerdiener (Raum 16) zeigt Architektur- und Vedutenmalerei, die Friedrich Wilhelm III. besonders schätzte und förderte. In Werken Eduard Gaertners, Wilhelm Brückes (um 1800– nach 1870), Friedrich Wilhelm Kloses (1804– nach 1863) und Johann Heinrich Hintzes (um 1800–1862) stehen Darstellungen königlicher Gebäude der Wiedergabe bürgerlicher Wohn- und Nutzbauten gleichberechtigt gegenüber. Zu den wenigen originalen Ausstattungsstücken im Neuen Pavillon gehört der 1828 angefertigte Schreibsekretär von Joseph Schneevogl (1795–1881). Der König hatte das mahagonifurnierte Meis-

33 Blick in das Bedientenzimmer
(Raum 17) mit Karl Wilhelm Wachs
1825 entstandenem Brautbildnis
Prinzessin Luises von Preußen

terstück des Ebenisten seinem Geheimen Kämmerer, der die Privatkasse verwaltete, überlassen (Abb. 32).

In der ehemaligen Garderobe bzw. einem weiteren Bedientenzimmer (Raum 17) wird die Berliner Porträtkunst in Skulptur und Malerei mit Werken von Christian Daniel Rauch, Franz Krüger (1797–1857) und Karl Wilhelm Wach (1787–1845) präsentiert (Abb. 33). Angehörige des preußischen Herrscherhauses, darunter Friedrich Wilhelm III., Auguste Fürstin von Liegnitz, Friedrich Wilhelm IV. als Kronprinz und seine Gemahlin Elisabeth von Bayern (1801–1873), sind in Marmorbüsten und -reliefs von Rauch vertreten. Das repräsentative Brautbildnis der jüngsten Tochter Friedrich Wilhelms III., Luise Prinzessin der Niederlande (1808–1870), schuf der seiner vornehmen Darstellungen zuliebe hoch geschätzte Wach um 1825.

Im Vestibül des Obergeschosses (Raum 19) wird Karl Friedrich Schinkel als Architekt und preußischer Oberlandesbaudirektor gewürdigt. Seine überragende Bedeutung ist in Architekturmodellen und Gemälden der wichtigsten Berliner Bauten dokumentiert, darunter das Alte Museum (ehemals neues Museum), die Schlossbrücke, die Neue Wache, die Friedrichwerdersche Kirche, die Bauakademie und der prinzliche Landsitz Glienicke (Abb. 34).

Auf Schinkels künstlerische und schöpferische Vielfalt verweisen Werke der angewandten Kunst in den Passagen der Süd- und Westseite (Räume 20 und 22). Seine zahlreichen Entwürfe und Vorlagen für Orden, Münzen, Plaketten und Medaillen, Kriegs- und Grabdenkmäler, Brückenbauten und Architekturglieder, Möbel, Schmuck sowie anderes Gebrauchs- und Ziergerät wurden in den Eisengießereien von Berlin, Gleiwitz und Sayn umgesetzt. Das Eiserne Kreuz, der Luisen-Orden, filigran durchbrochene Rankenteller und Tafelleuchter sind die bekanntesten Produkte aus Berliner Eisen, dem patriotischen „Fer de Berlin".

Zwischen 1810 und 1835 entwarf Schinkel mehrere Interieurs der königlichen Schlösser und Prinzenpalais, die zum Inbegriff der Berliner Möbelkunst des Klassizismus wurden. Verschiedene Sitzmöbel – vom Prunksessel über den Tafelstuhl bis zum Eisenstuhl – zeigen beispielhaft die außergewöhnli-

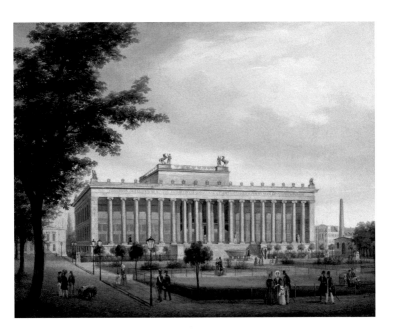

34 Carl Daniel
Freydanck, Das
neue Museum
in Berlin, 1838,
Oberes Vestibül
(Raum 19)

che Bandbreite seiner Schöpfungen sowie sein weit gefächer-
tes Interesse an Möbelkonstruktionen (Abb. 35).

Während Gemälde in der Nord- und Ostpassage des Ober-
geschosses (Räume 24 und 26) die romantische Landschaft
nach Caspar David Friedrich und Karl Friedrich Schinkel
und das Vorbild Italiens für die Berliner Malerei des frühen
19. Jahrhunderts thematisieren, werden in den vier größeren
Kabinetten herausragende Künstlerpersönlichkeiten der Ma-
lerei zwischen 1810 und 1860 gewürdigt.

Das Rote Zimmer (Raum 21), ehemaliges Arbeitszimmer
Friedrich Wilhelms III., ist dem Maler Karl Friedrich Schinkel
gewidmet. Im Gegensatz zu seiner Tätigkeit als Architekt war
der in Neuruppin geborene, jedoch fast ausschließlich in Ber-
lin lebende Künstler auf diesem Gebiet Autodidakt. Zunächst
mit der Anfertigung von Panoramen und Dioramen beschäf-
tigt, konzentrierte er sich im Staffeleibild auf Landschaftsdar-

stellungen, die mit Architekturelementen und historischen Szenerien versehen waren. Teilweise durch Caspar David Friedrich beeinflusst, wandte sich Schinkel später von der romantischen Malerei ab. Seine „Landschaft mit gotischen Arkaden" ist Sinnbild patriotischer Hoffnung auf politische Erneuerung; sein dem Kronprinzen geschenktes Gemälde „Ruhmeshalle" von 1817 beinhaltet zugleich die Glorifizierung der Taten früherer Hohenzollernherrscher und die Anerkennung des Siegs über Napoleon in den Befreiungskriegen (Abb. 36).

Im Weißen Zimmer (Raum 23) hängen alle neun Ölgemälde Caspar David Friedrichs, die sich von diesem bedeutendsten Künstler der deutschen romantischen Malerei im Besitz der Stiftung Preußische Schlösser und Gärten Berlin-Brandenburg befinden. Die Darstellungen des aus Greifswald stammenden, jedoch überwiegend in Dresden tätigen Künstlers zeigen meist Landschaften mit Menschenstaffage, die mit religiö-

35 Passage auf der Westseite (Raum 22), Sitzmobiliar nach Entwürfen Karl Friedrich Schinkels

36 Karl Friedrich Schinkel, Ruhmeshalle, 1817, Arbeitszimmer (Raum 21)

sen oder politischen Inhalten aufgeladen sind. Friedrichs oft
melancholisch gestimmte Wiedergaben von Tages- und Jah-
reszeiten, Küsten, Häfen, Schiffen, Friedhöfen und Gebirgen
sind bei ihm häufig auch Bedeutungsträger. Das preußische
Königshaus erwarb bereits 1810 zwei Hauptwerke des Künst-
lers, „Der Mönch am Meer" und „Abtei im Eichwald", die sich
heute in der Berliner Alten Nationalgalerie (SMB-PK) befin-
den. 1812 kaufte Friedrich Wilhelm III. „Morgen im Riesenge-
birge"; 1816 schenkte er dem Kronprinzen den „Hafen" zum
Geburtstag (Abb. 37).

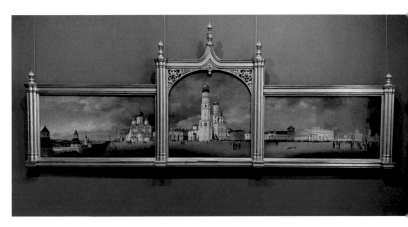

38 Eduard Gaertner, Dreiteiliges Panorama des Kreml in Moskau, 1839, Blaues Zimmer (Raum 25)

Hauptwerke des hervorragenden Architektur- und Veduten- malers Eduard Gaertner werden im Blauen Zimmer (Raum 25), dem einstigen Schlafzimmer Friedrich Wilhelms III. gezeigt. Seine wirklichkeitsnahen Stadtansichten von Berlin, Paris, Moskau und St. Petersburg sind zugleich Zeugnisse seiner wichtigsten Lebensstationen. Der König gehörte zu den größ- ten Förderern und Auftraggebern Gaertners und besaß eine umfangreiche Sammlung seiner Werke. Die beiden ersten Gemälde, Innenansichten des Berliner Doms und der Charlot- tenburger Schlosskapelle, hatte er bereits 1824/25 erworben. Zwei großartige Panoramen verdienen besondere Beachtung: Während das 1834 entstandene sechsteilige „Panorama von Berlin", vom Dach der Friedrichwerderschen Kirche aufge- nommen und einen kompletten Rundblick auf die Residenz- stadt und das Umland bietend, heute in der ehemaligen Woh- nung Friedrich Wilhelms III. im Neuen Flügel zu sehen ist, wird das 1839 in Russland geschaffene dreiteilige „Panorama des Kreml in Moskau" hier gezeigt. (Abb. 38).

Das vierte und letzte Eckkabinett, das ehemalige königli- che Vorzimmer (Raum 27), erinnert an den gebürtigen Cottbu- ser Maler Carl Blechen, dessen künstlerisches Schaffen sich zwischen Romantik und Realismus bewegte. Als Bühnenmaler in Berlin tätig, empfahl ihn Schinkel für eine Professur an der

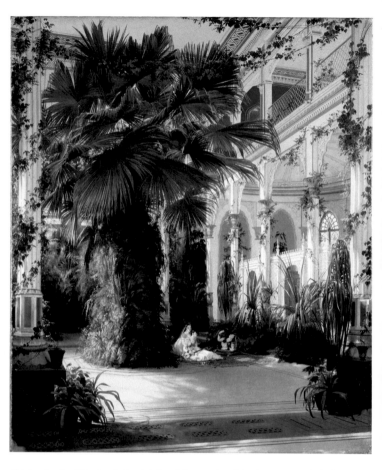

Akademie der Künste. Seine letzten Jahre verbrachte der zu Lebzeiten verkannte Maler in geistiger Umnachtung. Skizzen, die er während eines Italienaufenthalts 1828 bis 1829 anfertigte, spielen eine bedeutende Rolle im Werk des Künstlers, dessen Landschaftsauffassung eine Vorwegnahme der impressionistischen Malweise erkennen lässt.

39 Carl Blechen, Inneres des Palmenhauses auf der Pfaueninsel, 1832–1834, Vorzimmer (Raum 27)

Die beiden 1832 bis 1834 entstandenen Ansichten „Inneres des Palmenhauses auf der Pfaueninsel" hatte Friedrich Wilhelm III. bestellt und erworben (Abb. 39).

Insgesamt birgt der Neue Pavillon somit eine edle, dem preußischen Klassizismus Schinkel'scher Prägung gewidmete Ausstattung. Sie vermittelt nicht nur einen exemplarischen Eindruck von der Wirkung rekonstruierter königlicher Interieurs, sondern würdigt auch das vielfältige Berliner Kunstschaffen und die herausragenden Künstlerpersönlichkeiten dieser Epoche.

Die drei Charlottenburger Gartengebäude Belvedere, Mausoleum und Neuer Pavillon sind allein schon wegen ihrer Geschichte und Kunstschätze einen Besuch wert. Als facettenreiche Ergänzung des Alten Schlosses und Neuen Flügels Friedrichs II. sind sie unverzichtbar. Damit bereichern sie das einzigartige Berliner Schloss- und Gartenensemble, dessen Bedeutung in der erlebnisreichen Verbindung von 300-jähriger brandenburgisch-preußischer Hofkultur, Dynastiegeschichte, Gartenkunst und denkmalgerechtem Wiederaufbau mit genussvollem Naherholungseffekt liegt.

LITERATUR

Margarete Kühn: Die Bau- und Kunstdenkmäler von Berlin – Schloss Charlottenburg, 2 Bde., Berlin 1970.

Helmut Börsch-Supan: Das Mausoleum im Charlottenburger Schlossgarten, hrsg. von der Verwaltung der Staatlichen Schlösser und Gärten Berlin, 3. erweiterte Auflage, Berlin 1986.

Helmut Börsch-Supan: Der Schinkel-Pavillon im Schlosspark zu Charlottenburg, hrsg. von der Verwaltung der Staatlichen Schlösser und Gärten Berlin, 5. veränderte Auflage, Berlin 1990.

Hans Joachim Giersberg/Rudolf G. Scharmann: 300 Jahre Schloss Charlottenburg. Texte und Bilder, hrsg. von der Stiftung Preußische Schlösser und Gärten Berlin-Brandenburg, Potsdam 1999.

Schloss Charlottenburg. Amtlicher Führer, hrsg. von der Stiftung Preußische Schlösser und Gärten Berlin-Brandenburg, 9. veränderte Auflage, Potsdam 2002.

Michaela Völkel: Die Porzellansammlung des Landes Berlin im Belvedere Charlottenburg, hrsg. von der Stiftung Preußische Schlösser und Gärten Berlin-Brandenburg, Berlin/München 2010.

Rudolf G. Scharmann: Schloss und Garten Charlottenburg, hrsg. von der Stiftung Preußische Schlösser und Gärten Berlin-Brandenburg, Berlin/München 2018.

Adresse
Schloss Charlottenburg – Altes Schloss
Spandauer Damm 10–22
14059 Berlin
Tel.: +49 (0) 30 32091-0

Öffnungszeiten und Eintrittspreise
Aktuelle Öffnungszeiten, Eintrittspreise und Informationen zu
Sonderveranstaltungen finden Sie unter www.spsg.de.

ganzjährig geöffnet:
Altes Schloss, Neuer Flügel, Neuer Pavillon
jeweils dienstags bis sonntags und an Feiertagen

von April bis Oktober geöffnet:
Belvedere, Mausoleum
jeweils dienstags bis sonntags und an Feiertagen
SPSG - Gruppenservice
E-Mail: gruppenservice@spsg.de
Telefon: +49 (0) 331.9694 222

Verkehrsanbindung
Das Schloss und die Gartengebäude sind mit öffentlichen Verkehrs-
mitteln sehr gut zu erreichen. Genaue Zeiten finden Sie auf den
Seiten der Berliner Verkehrsbetriebe: bvg.de

Hinweise zur Barrierefreiheit
Das Alte Schloss und der Neue Flügel sind barrierefrei für Rollstuhl-
fahrer geeignet; barrierefreie WCs sind in beiden Gebäudeteilen
vorhanden. Es werden Führungen für Menschen mit Sehbehinderung
und blinde Menschen angeboten. Es ist eine Voranmeldung notwen-
dig. Während der Führungen werden Exponate zum Tasten integriert.
Belvedere und Mausoleum sind nicht barrierefrei, der Neue Pavillon
ist nur im Erdgeschoss barrierefrei.

Gastronomie
Restaurant und Café „Kleine Orangerie"
Tel.: +49 30 3222021

Weitere Highlights der SPSG in Berlin
Jagdschloss Grunewald und die Gemäldesammlung bedeutender
Werke von Lukas Cranach.
www.jagdschloss-grunewald.de

Schloss Schönhausen, Sommerresidenz der Gemahlin Friedrichs
des Großen, Elisabeth Christine und späteres Gästehaus der
DDR-Regierung.
www.spsg.de

Impressum

Texte und Redaktion: Rudolf Scharmann
Koordination: Svenja Pelzel
Lektorat: Elke Thode, Stockach
Layout: Rüdiger Kern, Berlin
Fotos: Bildarchiv SPSG/Fotografien: Jörg P. Anders, Hans Bach,
Matthias Franke, Roland Handrick, Andreas Jacobs, Daniel Lindner,
Gerhard Murza, Wolfgang Pfauder, Luise Schenker, Matthias Zeckert

Die Deutsche Nationalbibliothek verzeichnet diese Publikation in
der Deutschen Nationalbibliografie; detaillierte bibliografische
Daten sind im Internet über http://dnb.d-nb.de abrufbar.

© 2022 Stiftung Preußische Schlösser und Gärten
Berlin-Brandenburg, Deutscher Kunstverlag Berlin München

ISBN 978-3-422-98711-1

AUS DEM PROGRAMM DES DEUTSCHEN KUNSTVERLAGS:

SCHLOSS SANSSOUCI
ISBN 978-3-422-04035-9

SCHLOSS RHEINSBERG
ISBN 978-3-422-04007-6

SCHLOSS UND PARK CAPUTH
ISBN 978-3-422-04011-3

PREUSSISCHE RESIDENZEN
ISBN 978-3-422-07146-9

ER

OE

Di
au
Pa

www.deutscherkunstverlag.de

Blick auf Schloss und Garten Charlottenburg von Süden mit dem Belvedere
oberhalb des Karpfenteichs und dem Neuen Pavillon über dem Ende des
Neuen Flügels, 2012

Artikel 16465 € 5,95

9 783422 987111

Deutscher
Kunstverlag